Der Berliner Dom

BERLINER DOM

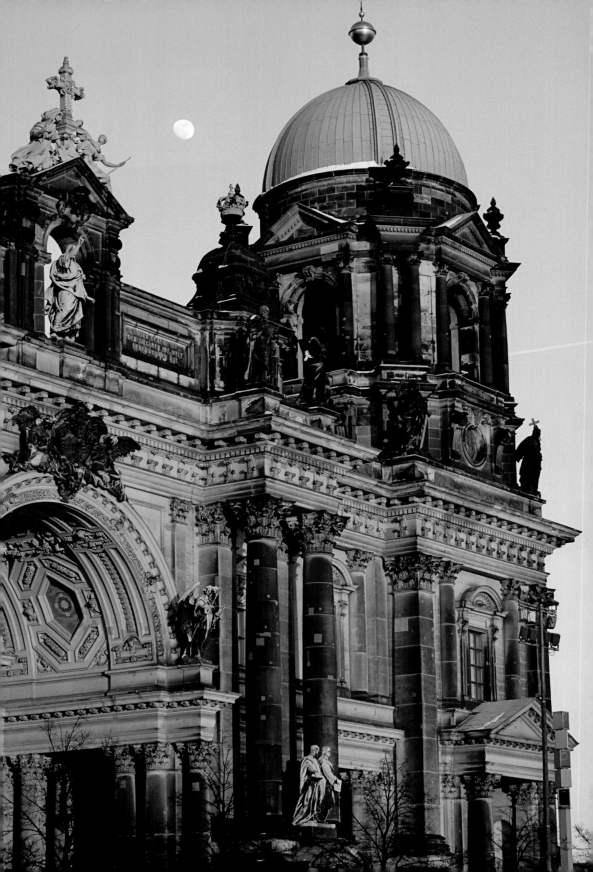

Lars Eisenlöffel

Der Berliner Dom

Herausgegeben von der
Oberpfarr- und Domkirche
zu Berlin

DEUTSCHER KUNSTVERLAG

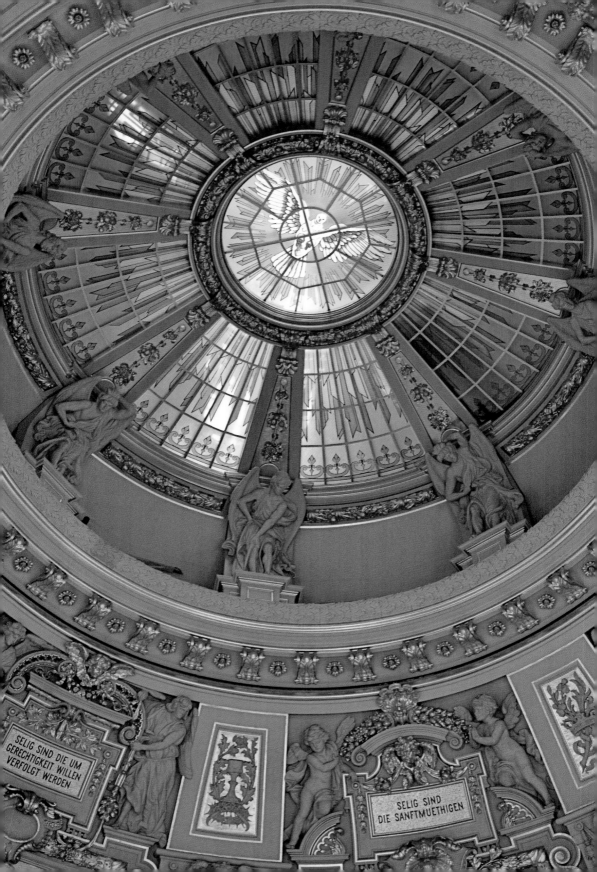

SELIG SIND DIE UM
GERECHTIGKEIT WILLEN
VERFOLGT WERDEN

SELIG SIND
DIE SANFTMUETHIGEN

Inhalt

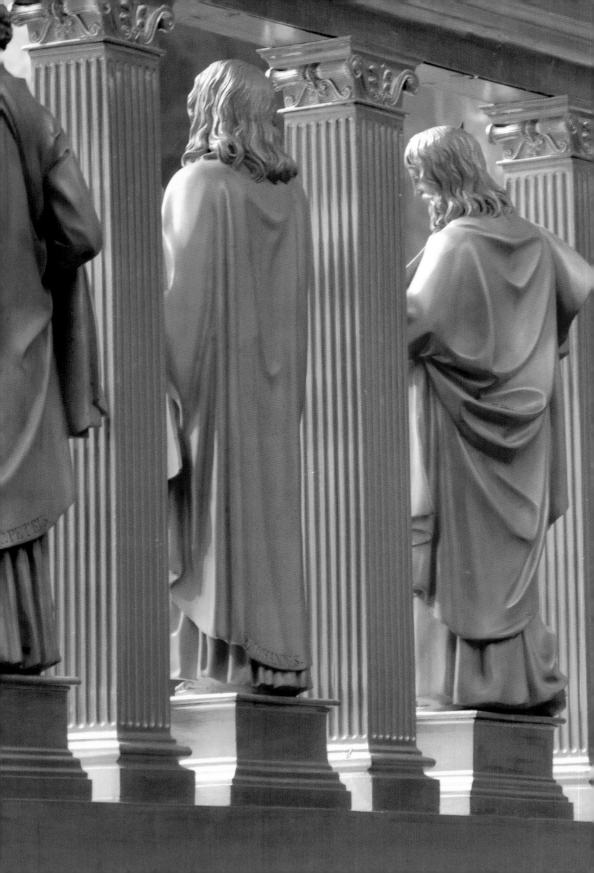

Vorwort

Die Mitte Berlins hat sich geändert: Nicht mehr der Schlossplatz, sondern der Reichstag und das Bundeskanzleramt sind die politischen Zentren Berlins. Mit der Restaurierung, Ergänzung und Modernisierung der Museen auf der Museumsinsel wird das kulturelle Zentrum Berlins mit seiner Ausstrahlung auf Deutschland und in die Welt aufgewertet. Und mit dem Humboldtforum im wieder aufgebauten Schloss geht der Blick über die europäische Kultur hinaus. Weltoffenheit ist die Voraussetzung für den dort angestrebten Dialog mit den außereuropäischen Kulturen.

Religion spielt zu allen Zeiten eine wichtige Rolle in der Weltdeutung von Menschen und in ihren kulturellen Äußerungen. Seit dem 1993 abgeschlossenen Wiederaufbau des Berliner Doms haben viele ihn aufgesucht zur Feier ihres christlichen Glaubens, in schwierigen Zeiten innerer und äußerer Katastrophen und aus Dankbarkeit in Zeiten des Glücks. Auch in der Musik wurden Begegnungen mit Gott möglich.

In diesen Jahren ist der Dom unzweifelhaft als Teil der geistigen Mitte Berlins wahrgenommen worden. Gerade mit der Diskussion über die Rolle von Schlossneubau und Humboldtforum wandelt sich der Blick auf den Dom und die Erwartungen an ihn noch einmal: Nicht mehr das Nebeneinander von Politik, Religion und Kultur in unterschiedlichen Bauten bestimmt die geistige Substanz, sondern der Dialog aus unterschiedlichen Blickwinkeln. In diesem Dialog steht der Berliner Dom für den ganz eigenen Blick der christlichen Religion.

So wird noch einmal der Anspruch gestärkt, den der Berliner Dom vor allem in den letzten Jahren an sich selbst hatte: Begegnungen zu ermöglichen zwischen Politik, Kultur und Religion und einen Beitrag zur Standortbestimmung und Zukunftshoffnung von Menschen zu leisten.

Dr. Irmgard Schwaetzer,
Vorsitzende des Domkirchenkollegiums

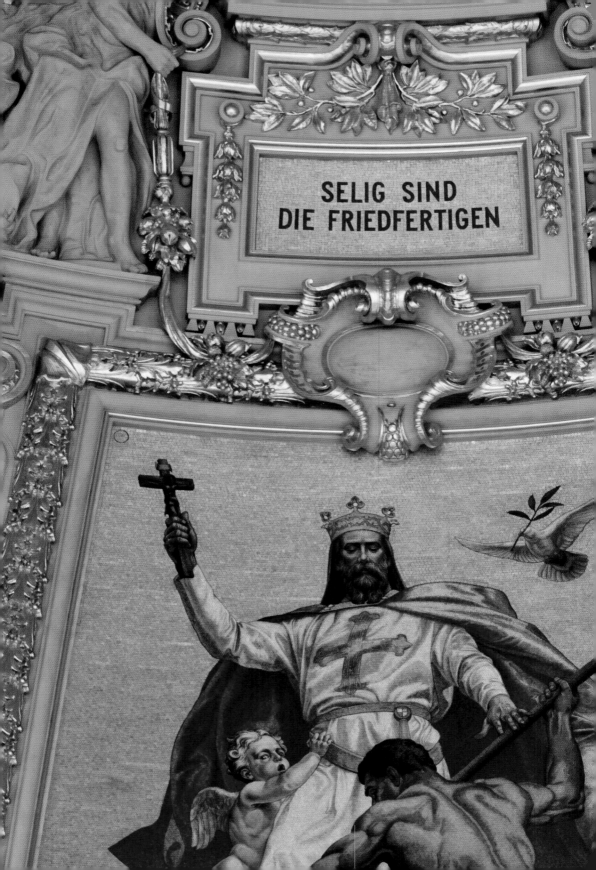

SELIG SIND
DIE FRIEDFERTIGEN

Baugeschichte und Architekten

Kaiserkunst – die Idee des Doms

Kaiserkunst ist wie Kaiserwetter: strahlend, heiter, erhebend und sonntäglich. Hier wie dort wird mit Wohlwollen des Schöpfers gedacht, dem man sich im Moment des Genusses besonders nahe fühlt. Gleichwohl und eben hierin hatte diese Kunst tiefernste Intentionen, die die Grundlagen des Reichs- und Kaisergedankens betrafen. Denn »Bismarcks schiefer Bau war auf Erfolgen errichtet, und neuer Erfolge bedurfte es, um ihn zu erhalten. Wilhelm fühlte das. Man musste den Leuten etwas Begeisterndes bieten, es musste immer Sonntag sein im Deutschen Reich ...«. Beeindruckendes, Imposantes herzustellen (oder doch wenigstens zu simulieren) ist unter anderem das Metier der Kunst, zumindest solange glorreiche Schlachten und triumphale Kriegszüge außer Sichtweite sind. Der »schiefe Bau«, als den der Historiker Golo Mann das Deutsche Kaiserreich einst titulierte, wird durch großartige Bauten wie den Berliner Dom anschaulich und greifbar gemacht.

Am 17. Juni 1894 legte Wilhelm II. den Grundstein für »seinen« neuen Dom. Die Vorgängerkirche war schon 1893 abgerissen worden. Zu den drei traditionellen Hammerschlägen sprach der Kaiser die Formel: »Zur Ehre Gottes des Vaters, des Sohnes und des Heiligen Geistes.«[1] In den Grundstein eingelassen wurde neben Münzen und anderen Funden aus dem alten Dom auch

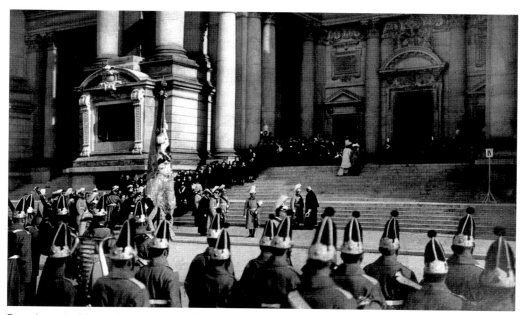

Einweihung des Doms mit Kaiserpaar und Militär am 27.2.1905

Mosaik der Seligpreisungen in der Predigtkirche (Ausschnitt)

9

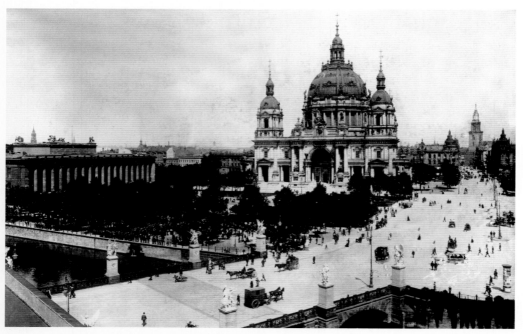

Dom und Lustgarten, Anfang des 20. Jahrhunderts

die auf Pergament verfasste Stiftungsurkunde, die die Geschichte des Doms in seinen Vorgängerbauten zusammenfasst.[2]

Erst am 27. Februar 1905, dem Hochzeitstag des Herrscherpaares, wird der Dom mit nie gesehenem Aufwand geweiht. Marschmusik erklingt, am Lustgarten paradiert Militär – zum Teil in historischen Kostümen. Der Oberhofprediger Ernst von Dryander begrüßt das »erlauchteste Herrscherpaar der evangelischen Christenheit«; den prachtvollen Bau feiert er als Erfüllung des Prophetenworts: »Ich will das Haus voll Herrlichkeit machen.«

Der Berliner Dom, der heute die Museumsinsel überragt, war seit seiner Einweihung 1905 die Krone des historischen Schlossbezirks. Bis heute ist die Oberpfarr- und Domkirche einer der letzten verbliebenen Orte im historischen Zentrum der Hauptstadt, an dem sich das urbane Leben einst und jetzt authentisch erspüren lässt: Eine sehr vitale Domgemeinde mit beeindruckenden Gottesdiensten, die Auftritte des traditions-reichen Staats- und Domchors, Konzerte von Star-Musikern aus aller Welt an der berühmten Sauer-Orgel oder auch historisch fundierte Ausstellungen machen das Gotteshaus zu einem Ort der Besinnung und des Austauschs, der Inspiration und des Beisammenseins.

Im und mit dem Berliner Dom, wie die ehemalige Hof- und Domkirche kurzerhand genannt wird, manifestierten sich das preußische und deutsche Herrschaftsverständnis der Hohenzollern einerseits und die Theologie der reformierten Kirche andererseits. Dom, Schloss, Zeughaus und Museen – Altar, Thron, Schwert und Geisteskultur – waren die Säulen des Staates. Der Dom in seiner ursprünglichen Gestalt überwölbte alles, machte das Herrscheramt zum Gottesdienst und verdeutlichte gleichzeitig das Gottesgnadentum der Regierenden. Das war der Anspruch. »Ein feste Burg ist unser Gott« - hier hat Luthers Liedzeile anschaulich Form angenommen. Mächtig und trutzig ragt der Dom bis heute über die Museumsinsel – trotz der Sprengung der Denkmals-

kirche im Zuge des Wiederaufbaus, die die Länge des Gebäudekomplexes nahezu halbierte, und der sehr vereinfachten und verkleinerten Kuppel.

Zwei Ereignisse sind es letztlich, die dem Berliner Dom bei seiner Einweihung 1905 Gestalt und Bedeutung gaben: Der Sieg über Frankreich 1871 und das Drei-Kaiser-Jahr 1888. Denn obgleich die Millionen von Besuchern und Touristen den Dom immer wieder mit Kaiser Wilhelm II. in Verbindung bringen, waren es doch vor allem sein Großvater und Vater, die dem Dombau ihre prägende Kraft verliehen.

Die Aufbahrung Kaiser Wilhelms I. war die letzte große Nationalfeier im alten Berliner Dom. Am Morgen des 9. März 1888, kurz vor seinem 91. Geburtstag, war Wilhelm I. in seinem Palais Unter den Linden gestorben. Am Abend des 11. März segnete Oberhofprediger Kögel den Toten im Sterbezimmer aus. In der darauf folgenden Nacht vom 11. auf den 12. März wurde der Leichnam durch dichtes Schneegestöber in den

Dom überführt, wo er vom 12. bis zum 15. März öffentlich aufgebahrt werden sollte.

400 Soldaten aus allen Regimentern der Berliner Garnison bildeten vom Schloss zum Dom auf der Strecke ein Fackelspalier. Die Domgeistlichkeit mit Oberhofprediger Kögel an der Spitze empfing den Zug am Haupteingang des Doms. Nachdem der Sarg aufgestellt war, fand eine kurze Andacht statt.

Am Morgen des 12. März legten zunächst einige Städte- und Regimentsvertreter, der Reichstagspräsident sowie ausgewählte Einzelpersonen Kränze nieder. Dann brach ein unglaublicher Ansturm los: Schon am Mittag führte der große Andrang – noch verstärkt durch die (falsche) Information, der neue Kaiser Friedrich III. werde zum Dom kommen – zu Streitereien und Gedränge. Es gab Verletzte. Nach den »Scenen« am ersten Tag der Aufbahrung wurden die Besichtigungszeiten auf täglich 8 bis 22 Uhr ausgedehnt. Dennoch: Am 14. März riet die National-Zeitung

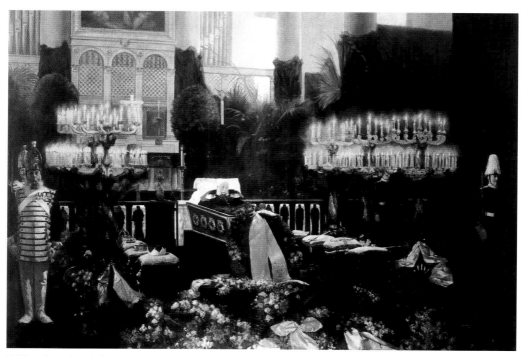

William Pape, Die Aufbahrung Wilhelms I., 1888, 425 × 549 cm

vom Besuch der Aufbahrung ab, weil das Gedränge lebensgefährlich sei und man mehrere Stunden warten müsse. Bis zu einer Million Menschen hofften während dieser vier Tage vor dem Dom auf Einlass. Im Inneren des Doms erklang leise Orgelmusik, das Gestühl war entfernt worden. Der Dom war, das großformatige Bild im Dom-Museum zeigt es, schwarz ausgelegt und verhängt, mit Lorbeer und Palmen dekoriert. Wie es Wilhelm I. verfügt hatte, trug er die Uniform des Ersten Garderegiments samt Feldmütze und Feldmantel. Außerdem wurden ihm 14 große Orden und Kriegsmedaillen angelegt. Vor dem Altar stand der Paradesarg auf einem Podium. Am Fuß des Sargs breiteten sich auf einem Teppich Blumen, Kränze, Lorbeergewinde und Palmen aus. Zu beiden Seiten des Sargs thronten auf zwölf Präsentierhockern die Reichs-, Kron- und Ordensinsignien: die preußische Königskrone, Reichsszepter, -apfel und -schwert, das Reichssiegel, die Kette des Schwarzen-Adler-Ordens, Kurhut, Hohenzollernhelm, Sporen und Kommandostab, die Offiziersschärpe, das Band des Schwarzen-Adler-Ordens und der Degen. Flankiert wurde das Ganze von insgesamt sechs Kandelabern, die, wie die Bahre und die Hocker, zuletzt 1861 bei der Aufbahrung König Friedrich Wilhelms IV. verwendet worden waren.

Am 16. März 1888 gab es einen abschließenden feierlichen Gottesdienst im Dom. Im Anschluss führte ein Trauerzug zum Mausoleum im Charlottenburger Schlosspark, wo der kaiserliche Sarkophag in der Nähe der Eltern aufgestellt wurde.

Der Berliner Dom hat das Bild 2001 erwerben können. Besonders interessant an diesem Werk ist die sehr seltene Innenansicht des alten Doms, des sogenannten »Schinkel-Doms«. Erkennbar ist am linken oberen Bildrand jenes Altarbild, das sich heute in der Tauf- und Traukirche befindet.

Eine »verunglückte Orangerie«

Es war Friedrich der Große (1712–1786, reg. 1740–1786), der den ersten Berliner Dom an dieser Stelle errichten ließ. Am 9. Juli 1747 wurde

dem Volk verkündet: »Nachdem Seine Majestät der König allergnädigst beschlossen haben, die etwas baufällige Schloß- und Domkirche völlig abbrechen zu lassen, um dagegen auf einen anderen bequemen Platz eine ganz neue und prächtige zu erbauen, so wird Solches der christlichen Gemeinde hiermit kund gethan, mit dem Beifügen, daß künftigen Sonntag als den 16. Julii die letzte Kommunion gehalten und zum letzten Mal hier gepredigt werden soll.«[3]

»Hier« – das war die diagonal gegenüberliegende Ecke auf der Südwestseite des Stadtschlosses, dem damaligen Dom- bzw. Schlossplatz. Dort gab es seit dem frühen 14. Jahrhundert ein Dominikanerkloster. Kurfürst Friedrich II., genannt Eisenzahn (1413–1471, reg. 1440–1470), hatte 1443 den Grundstein für sein Burg-Schloss gelegt, nachdem er die Selbstständigkeit der Städte Berlin und Cölln beendet hatte.

Obgleich es während des Schlossbaus immer wieder zu Aufruhr kam, bei dem die Handwerker gar die Baustelle fluteten, konnte er 1451 sein neues Schloss beziehen – inklusive einer Schlosskapelle St. Erasmi zu Cölln. Dort beginnt die eigentliche Geschichte des heutigen Berliner Doms: Am 7. April 1465 wurde das »newe Stiffte und Collegium« urkundlich begründet. Mit seinem kurfürstlichen Schreiben vom 20. Januar 1469 sichert Friedrich II. dessen Finanzierung zu und ernennt den ersten Dompropst: »Wir Friedrich von gotes gnadnn Marggraue zu Branndenburg, Churfurste, …, bekennen offintlichen mit dissem brieue vor uns, unnsern erben unde nachkomen, …, zu Coln an der Sprewe … vf demeselben unsern newen Slosse zu der eren gotes eine pfarrkirche myt einem pfarrer, auch anderen mehr pristeren unde korschüleren, …, gestiftet haben.«[4]

Das Schreiben regelt die Ordnung des Gottesdienstes, die Bezahlung der Mitglieder des Domkapitels und der anderen an den Zeremonien Mitwirkenden. Mit dieser Urkunde löste Friedrich II. sein Versprechen zur finanziellen Förderung des »newe Stiffte und Collegium«, der Domstiftung. Kurz vor seinem Tod am 10. Februar 1471 wurde in einer großen Versammlung im Schloss die Einweihung des Domstifts vollzogen.

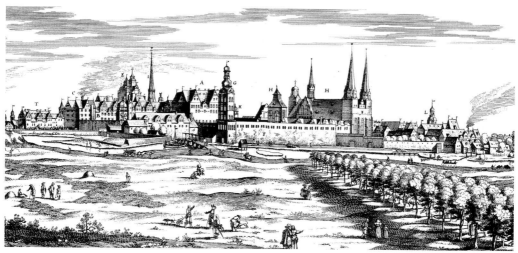

Matthäus Merian, Blick auf Berlin und Cölln, 1652

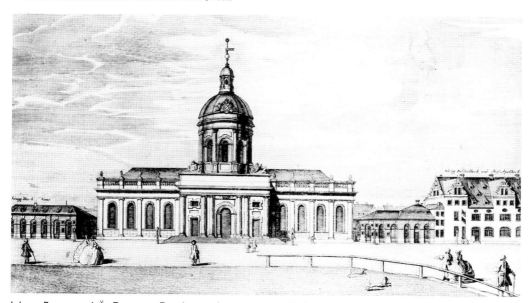

Johann Boumann d. Ä., Der erste Dombau am Lustgarten, um 1750

Nachdem die Mönche am 28. Mai 1536 das Dominikanerkloster verlassen hatten, um sich in Brandenburg an der Havel niederzulassen, plante Kurfürst Joachim II. (gen. Hector, 1505–1571, 1535 bis 1571 Kurfürst von Brandenburg) den Ausbau seiner Residenz, was neben der Erweiterung des Schlosses auch einen größeren Dom vorsah.

Im Zuge dessen wurde das Dom-Stift erneuert und vergrößert. Zudem bekam das Stift, das bislang nur in der Schlosskapelle bestand, die Dominikaner-Kirche zugewiesen: »... daher haben wir zum Lobe des allmächtigen Gottes und zur Ehre der göttlichen Maria Magdalena, des heiligen Bischof Erasmus und des heiligen Kreuzes,

sowie des ganzen himmlischen Hofes ... nach vielfältiger Überlegung aus dem Paulskloster des Predigerordens zu Cölln diesseits der Spree, wo wir unseren ständigen Hof und Sitz haben, eine Stifts- und Kollegiatskirche gemacht und in derselben einen Propst, einen Kantor, einen Scholastiker, [12] Stiftsherrn, Vikare und andere kirchliche Personen, welche zur Verrichtung des Gottesdienstes notwendig sind, eingesetzt unter Verleihung eines zu ihrer aller Unterhalt ausreichenden Besitzes ...«[5] Joachim baute seine neue Domkirche prächtig aus, Albrecht von Brandenburg, Bruder seines Vaters und als Erzbischof von Mainz berühmter Gegenspieler von Martin Luther, stiftete Wappen und Siegel.

Jede Herrschergeneration hatte ganz eigene Pläne zum Um- oder Neubau eines Doms an der Spree: Der Große Kurfürst ebenso wie Kurfürst Friedrich III., der sich im Vorfeld seiner Selbstkrönung zum König in Preußen eine angemessen aufwendige Residenz anlegen lassen wollte, wofür sein berühmter Bildhauer und Architekt Andreas Schlüter (um 1660–1714) Entwürfe lieferte. Neben den bis heute bekannten Arbeiten am Schloss entwickelte Schlüter auch fünf Entwürfe für den Dom, die aber allesamt nicht realisiert wurden. Denn nach Regierungsantritt ließ sein Nachfolger Friedrich Wilhelm I. alle Pläne ruhen und entschied sich für eine Aufarbeitung des Vorhandenen.

So war es dann also an Friedrich dem Großen, am 8. Oktober 1747 den Grundstein für den neuen Dom am Lustgarten zu legen. Am 14. September 1750 konnte Hofprediger August Friedrich Wilhelm Sack das Gotteshaus einweihen. Bereits im Januar des Jahres 1750 waren die Särge aus der Gruft am Schlossplatz in das Untergewölbe des neuen Doms verbracht worden. Die vier Prunksarkophage des Großen Kurfürsten (1620–1688, reg. 1640) und seiner zweiten Gemahlin Dorothea (1636–1689) sowie von Friedrich I. (1657–1717, reg. 1688) und Sophie Charlotte (1668–1705) wurden bereits damals, ähnlich wie heute, in den Ecken der Kirche aufgestellt.

Johann Boumann (1737–1812/17) entwarf den Dom-Bau am Lustgarten, den der Soldatenkönig

Friedrich Wilhelm I. (1713–1740) zum »Parade-Platz« geplant hatte. Angeblich arbeitete Boumann nach persönlicher Skizze aus der Hand Friedrichs II. Der König etablierte gewissermaßen und ungewollt eine Tradition den Dom betreffend: Sein Bauwerk stieß auf wenig Gegenliebe; von vornherein gab es laute Kritik. So heißt es 1776 in den »Kritischen Anmerkungen den Zustand der Baukunst in Berlin und Potsdam betreffend«,[6] dass der Lustgarten-Dom zu schmal sei im Verhältnis zur Länge, dass die Fenster zu hoch seien und dass der Bau überhaupt zu klein sei für eine repräsentative Hauptkirche. Und tatsächlich lässt sich die mokante Äußerung Friedrich Wilhelms IV. gut verstehen, der Friderizianische Dom sei »eine verunglückte Orangerie«.[7]

Der Schinkelsche Umbau

Friedrich Wilhelm III. (1797–1840) ließ den Dom 1817 im Inneren und 1820 im Äußeren erneut umgestalten. Anlass war einerseits das 300. Jubiläum der Reformation, andererseits die Befreiung von der napoleonischen Besatzung. Karl Friedrich Schinkel (1781–1841), der mit den Arbeiten betraut worden war, empfahl in seiner Denkschrift im Sommer 1814, der neue Dom solle »die Hauptkirche der Stadt und eigentlich die Kathedrale werden ..., in der die Hauptfeste des Volkes gefeiert würden und eben so wohl große Rückerinnerungen einer kräftigen Vergangenheit als frische Aufregungen der Kraft für die Zukunft erzeugt werden sollen«.[8] Der Dom sollte nicht allein Gotteshaus, sondern auch Feierort des preußischen Staates, der Ort der Staatsakte, sein. Gerade im Rückblick auf die soeben beendeten Befreiungskriege plante Schinkel einen Dom im gotischen, damals so verstandenen »deutschen« Stil, der am Leipziger Platz oder am Spittelmarkt inmitten des urbanen bürgerlichen Lebens emporragen sollte.

Friedrich Wilhelm III. entschied sich dennoch für ein Gotteshaus am mittlerweile traditionell gewordenen Standort am Lustgarten. Das hatte seine Gründe zunächst in den leeren Kassen des soeben dem Untergang entronnenen preu-

ßischen Staates; mehr noch spielten aber auch kirchenpolitische Faktoren eine entscheidende Rolle. Im Zuge des preußischen Reformwerks um die Minister Hardenberg und vom Stein sowie der Gebrüder Humboldt wollte der Monarch auch die Spaltung der evangelischen Glaubensbekenntnisse in seinem Land überwinden: Der Dom sollte zum Vorbild der Union von lutherischem und reformiertem Glaubensbekenntnis werden. Die reformierte Dom- und die lutherische Petrigemeinde wurden »uniert« (vereint). Es war die Erfüllung einer seit Generationen schwelenden Auseinandersetzung, wie die Kabinettsordre vom 27. September 1817 verdeutlicht: »Schon Meine in Gott ruhende erleuchtete Vorfahren, der Kurfürst Johann Sigismund, der Kurfürst Georg Wilhelm, der große Kurfürst, König Friedrich I. und König Friedrich Wilhelm I.

haben, wie die Geschichte ihrer Regierung und ihres Lebens beweiset, mit frommem Ernst es sich angelegen sein lassen, die beiden getrennten protestantischen Kirchen, die Reformirte und die Lutherische, zu einer evangelisch-christlichen in ihrem Lande zu vereinigen...«.[9]

Als Schinkel 1819 seinen Entwurf eines »Freiheitsdoms« in gotischer Formsprache vorlegte, schrieb er dazu: »Wenn Gott den Völkern neues Leben einhaucht, gegen den Untergang sich zu erheben, wenn er sie stark macht, die Freiheit zu erkämpfen, und wenn so ein großer Akt der Weltgeschichte geschlossen wird, dann ist hiernach des Edelste, was der Mensch beginnen kann, das Andenken einer solchen Zeit in religiösem Sinne festzuhalten und würdig zu ehren, und dazu ist nur ein Medium vorhanden: die schöne Kunst. ... der Anblick großer Monumente führt uns das ideale

Entwürfe von Karl F. Schinkel für den äußeren Umbau des Doms, um 1816

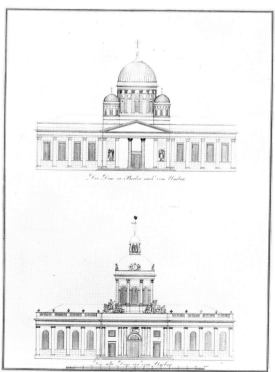

Innenansicht des Doms nach den Umbauten durch Schinkel, um 1820

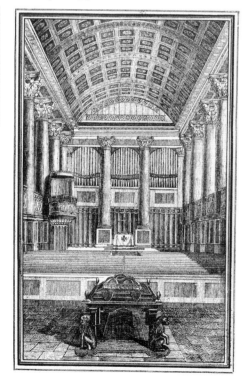

Bild ganzer Nationen in die Gegenwart zurück.«[10] Doch Friedrich Wilhelm III. war diesbezüglich pragmatischer und präferierte den Umbau des vorhandenen Doms: »Fünfzig Jahre wird der Bau wohl halten.«[11]

Die Ideen Schinkels, für den eine »Kathedrale« und eine »fürstliche Begräbnißstätte« unbedingt zu einer angemessenen königlichen Residenzanlage gehörten, fielen bei Friedrich Wilhelm IV. (1795–1861, reg. 1840–1858), dem »Romantiker auf dem Thron«, auf fruchtbareren Boden. Das Dom-Projekt war sein wichtigstes Bauvorhaben im Schlossbezirk, den er mit dem Bau der »Freistatt für Kunst und Wissenschaft«, das sind die heutige Alte Nationalgalerie und das Neue Museum, sowie durch den Ausbau seines Schlosses arrondieren wollte.

Neue Entwürfe ab 1842

So wurden ab Januar 1842 neuerlich Dom-Baupläne geschmiedet; Schinkels Schüler Friedrich August Stüler (1800–1865) übernahm die Entwurfsarbeiten. Am 15. März 1844 begannen die Bauarbeiten am »Camposanto«, der Grablege der Hohenzollern auf der Nordseite des Doms. So konnte der Dom möglichst lange für die Gottesdienste der Gemeinde genutzt werden. Geplant war eine fünfschiffige Basilika. Der Camposanto war ein quadratischer Kreuzgang mit Choranlagen gen Osten, umgeben von einer hohen, fensterlosen Mauer. Als Vorbild diente der berühmte mittelalterliche Friedhof in Pisa. Peter von Cornelius (1783–1867) wurde mit der Ausmalung beauftragt. Von 1844 bis 1863 arbeitete er an dem gigantischen Projekt – am Ende vergebens, da es nie realisiert wurde. Diese Arbeiten bewahrt heute die Alte Nationalgalerie.

Mit der Revolution von 1848 kamen die Arbeiten zum Erliegen; die monarchisch inspirierte Dom-Idee passte nicht mehr zum neuen deutschen Parlamentarismus. Das Gesamtkonzept Friedrich Wilhelms IV., welches das eigene Herrschaftsverständnis im Gottesgnadentum verankert sah, musste neuen Bauformen des Verfassungsstaats weichen.

Nach dem Baustopp 1848 wandte sich Stüler am 30. Januar 1849 erneut an den König: »Eine große Hauptkirche ist in Berlin umso mehr ein Bedürfnis, als das Volksleben sich immer mehr dem Öffentlichen zuwendet, und bei großen künftig gewiss nicht fehlenden Anlässen auch für kirchliche Feierlichkeiten größere Räume wie früher bedingt.« Seine Hauptschwierigkeit war »die Aufgabe, die Kirche für den gewöhnlichen Gottesdienst mit den großen für Landesfeste erforderlichen Räumen zu vereinigen ...«.[12] Fast ein Jahrzehnt verstrich, ehe Stülers neuer Bauplan am 23. März 1858 genehmigt wurde und er im Oktober des Jahres ein Modell anfertigen lassen konnte.

Im selben Monat übernahm Wilhelm die Regentschaft von seinem erkrankten Bruder, den er bereits seit einem Jahr vertreten hatte. Dem Prinzregenten war der geplante Dom »zu groß« – Stüler musste einen ganz neuen Bau entwickeln.

Nach den Siegen gegen Dänemark 1864 und Österreich 1866 verkündete Wilhelm I. am 21. März 1867 in einem Brief an Minister von Mühler: »Schon Mein in Gott ruhender Vater, König Friedrich Wilhelm der Dritte, hatte nach Beendigung der Befreiungskriege den Wunsch gehegt, an Stelle des alten Doms zu Berlin, Gott zu Ehren und zur Sammlung der christlichen Gemeinde, einen schöneren Bau auszuführen, als ein Zeichen des Dankes für die in tiefer Not erfahrene Hilfe des Herrn. Die damaligen Zeitverhältnisse ließen den Gedanken nur in unzureichendem Umfange zur Ausführung kommen, aber er ist als bleibende und stets wiederkehrende Mahnung auf die folgenden Geschlechter vererbt worden. König Friedrich Wilhelm der Vierte erfaßte diesen Gedanken von neuem. Aber sein großartiger Plan konnte der eintretenden hemmenden Verhältnisse wegen nicht zur Förderung gelangen. – Am Schlusse dieses Meines Lebensjahres, in welchem Ich und mit Mir Mein Volk nach neuen schweren Kämpfen abermals Gott für so viele reiche Gnade und den wiedergeschenkten Frieden danken, tritt auch der Gedanke neu hervor, dem Danke, den wir mit Herz und Mund freudig bekennen, in solchem Werke ei-

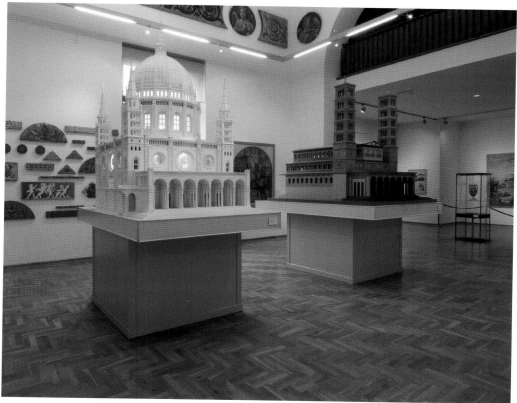

Stüler-Modelle im Dom-Museum

nen gemeinsamen, bleibenden Ausdruck zu geben. Ich habe mich daher entschlossen, den Plan der Erbauung eines neuen würdigen Doms in Berlin auf der Stelle, auf welcher der jetzige steht, als der ersten evangelischen Kirche des Landes wiederum aufzunehmen.«[13] Die scheinbar unendliche Geschichte schien plötzlich doch zu einem guten Schluss kommen zu sollen. Denn immerhin hatte der Lustgarten im Laufe der Jahre den Schlossplatz als Ort für Staatsfeierlichkeiten abgelöst und seit 1847 fanden im Dom die Gottesdienste zur Eröffnung der Sitzungsperioden des preußischen Landtags statt.

Wilhelm I. präferierte einen gotischen Dom. Am 21. Juli 1865 weilte er im Vorfeld des Krieges gegen Österreich in Regensburg. Der Besuch des dortigen Doms war ein tiefgreifendes und erhe-

Entwurf einer Basilika mit Camposanto von Friedrich A. Stüler, um 1844

bendes Erlebnis, so dass der König befand: »Einen solchen Dom müßten wir in Berlin haben.«[14]

Die Zeiten hatten sich geändert: Erstmals wurde der Auftrag zum Dom-Bau öffentlich ausgeschrieben und nicht durch den Herrscher an einen Architekten vergeben. Ein Dombauverein wurde gegründet; am 12. August 1867 wurde die Berliner Architektenschaft um Einreichung von Vorschlägen gebeten. Es ist interessant, wie bei den Planungen städtebaulich gedacht wurde: Der Architekt sollte die Fundamente nutzen, die Stüler 20 Jahre zuvor hatte legen lassen; und: »Mäßiger Vorsprung des Neubaues nach Westen über das Mauerwerk des jetzt vorhandenen Doms hinaus, so daß die östliche Ecke des Schlossportals V nicht gedeckt wird und der Blick aus diesem Portal nach dem Giebel der neuen [d.i. heute die Alte] Nationalgalerie frei bleibt.«[15]

53 Entwürfe wurden eingesandt, allerdings fand keiner Gnade vor den Augen der Kommission, die fast drei Wochen, vom 8. bis zum 27. März 1869, unter Vorsitz des Geheimen Ober-Baurats Salzenberg tagte. Wieder kam das Verfahren zum Erliegen, schließlich auch unterbrochen durch den französischen Krieg, die Einigung des Deutschen Reiches und die Erhebung Wilhelms I. zum deutschen Kaiser. Doch auch 15 Jahre nach der Ausschreibung hielt Kaiser Wilhelm I. in einem Brief 1882 an seinem Plan eines Domneubaus fest:

»Ob und wann dies von mir erreicht wird, ist noch nicht abzusehen ... Erfüllt wird es aber, denn der Dom soll der sichtliche Dank sein für alle Gnade, die der Allmächtige dem engeren und weiteren Vaterlande sichtlich widerfahren ließ und Preußen berufen, so Großes vollführen zu sollen.«[16]

Kronprinzessin Viktoria, die auch selbst einen Entwurf zur Ausschreibung eingesandt hatte, und Kronprinz Friedrich (III.), der über lange Jahre eine Arbeitsmappe »Dombau« auf seinem Schreibtisch griffbereit deponiert hatte, nahmen sich der weiteren Schritte an. Gut weitere 20 Jahre nach der öffentlichen Ausschreibung kam nun wieder Bewegung in die Dom-Pläne: Nachdem Kaiser Wilhelm I. am 9. März 1888 gestorben war, erinnerte Friedrich III. an dessen Erbe: »Ich will, daß sofort die Frage erörtert

werde, wie durch einen Umbau des gegenwärtigen Doms in Berlin ein würdiges, der bedeutend angewachsenen Zahl seiner Gemeindeglieder entsprechendes Gotteshaus, welches der Haupt- und Residenzstadt zur Zierde gereicht, geschaffen werden kann.«[17]

Über viele Jahre hatte sich Friedrich mit vielversprechenden Architekten wie Ludwig Persius (1803–1845) und Martin Gropius (1824–1880), Gründungsmitglied der Vereinigung Berliner Architekten, besprochen und die Ideen zu einem Neubau erwogen. Seit 1884 stand er auch schon mit Julius Carl Raschdorff (1823–1914) in Kontakt. Dieser hatte bereits gemeinsam mit Kronprinzessin Viktoria die St.-Georgs-Kapelle im Monbijou-Park und andere Baupläne entwickelt.

Friedrich III., dem 99-Tage-Kaiser, blieb aufgrund seiner schweren Erkrankung keine Zeit, das Dombauprojekt in die Realisierungsphase voranzutreiben. Es war seinem Sohn Kaiser Wilhelm II. (1859–1941, reg. 1888–1918) vorbehalten, die Dompläne seiner beiden Vorgänger in die Tat umzusetzen. Das war umso dringender, als der rasch aufeinander folgende Tod Wilhelms I. und Friedrichs III. wie ein Damoklesschwert über dem jungen deutschen Kaisertum schwebte. Bereits kurz nach seiner Thronbesteigung kam es am 26. Juni 1888 zu einer ersten Besprechung der Dom-Pläne und am 9. Juli 1888 schritt Wilhelm zur Tat:

»Es ist mein Wille, daß das Projekt der Errichtung eines Doms in Meiner Haupt- und Residenzstadt Berlin, welches durch den Allerhöchsten Erlaß meines in Gott ruhenden Herrn Vaters vom 29. März 1888 von neuem angeregt worden ist, mit allem Nachdruck gefördert werde. Die Ausführung dieses Planes nach den Absichten des hochseligen Kaisers und Königs Friedrich ist mir ein heiliges Vermächtnis. Ich wünsche, daß das Werk die Arbeit krönt, welche des verewigten Kaisers und Königs Majestät seit Jahren auf das Dombauprojekt verwandt hat. Ich genehmige hiermit, daß die auf Befehl meines Herrn Vaters gebildete Immediatkommission unverzüglich ihre Arbeit beginne.«[18]

Der Architekt Julius Carl Raschdorff

Der Raschdorffsche Dom

In einem geschickten Marketing-Schachzug publizierte Julius Carl Raschdorff seinen bereits ausgearbeiteten Bauplan – unter dem Titel »Ein Entwurf Sr. Majestät des Kaisers und Königs Friedrichs III. zum Neubau des Doms und zur Vollendung des Königlichen Schlosses in Berlin«. Es war ein hochfliegender Plan, der eine große zentrale Festkirche, und etwas kleiner, eine Grab- und eine Pfarrkirche vorsah. Alle drei sollten von repräsentativen Kuppeln versehen werden bzw. alternativ nur die Festkirche eine solche erhalten. Vorgesehen war auch eine direkte Verbindung zum Schloss.

In der Berliner Architektenschaft kam es zum Aufruhr; eine Neuausschreibung des Bauprojekts wurde verlangt – Wilhelm II. wischte die Einwände souverän und energisch beiseite, durchaus auch zum Gefallen privater Architekten, die die preußische Ministerialbürokratie Leid waren:

Wilhelm befahl, »daß der von dem Geheimen Rat Raschdorff nach den Intentionen Ihrer Majestäten meines in Gott ruhenden Herrn Vaters, des Kaisers und Königs Friedrich und meiner Frau Mutter, der Kaiserin und Königin Friedrich gefertigte Plan unbeschadet der sich bei näherer Prüfung als notwendig herausstellenden Modifikationen und Abänderung dem weiteren Vorgehen zu Grunde gelegt werde.«[19] Er hatte ein erstes Machtwort gesprochen, ohne Raschdorff jedoch einen Freibrief auszustellen. Bemerkenswert ist, dass der Unmut über dieses Vorgehen ausgerechnet vonseiten der Konservativen kam.

Sein Hofbibliothekar Seidel war begeistert – und mit ihm große Teile Berlins: »Die Widerstände, die Kaiser Wilhelm der Große nicht mehr zu überwinden vermochte, schob unseres Kaisers jugendliche Energie zur Seite, ein Begräbnis des Projektes in Kommissionen und Preisjurys ließ Er nicht mehr zu, sondern stellte Sich … Selber an die Spitze der Bauleitung, indem Er in jeder Frage von irgendwelcher Bedeutung Sich die Bestimmung und persönliche Entscheidung vorbehielt.«[20]

Gemäß Raschdorffs erstem Entwurf sollte der neue Dom aus drei miteinander verbundenen Zentralräumen (Predigtkirche, Festkirche, Grabkirche der Hohenzollern) mit Tambourkuppel bestehen. Eine Brückenkonstruktion verband Dom und Schloss. Gerade dies wurde von der Baukommission abgelehnt. Wilhelm II. entgegnete den Kritikern, es gehe sie »gar nichts an, wie ich in die Kirche gehe!«[21]

Raschdorff musste seinen Entwurf dennoch überarbeiten. So legte er kurze Zeit später einen sehr kostspieligen zweiten Plan vor, das so genannte »20-Millionen-Projekt«, das einen gewaltigen Kuppelbau in edelsten Materialien vorsah. Dieser Plan wurde in den Jahren darauf deutlich verändert und reduziert, ehe er von Kaiser Wilhelm II. bewilligt wurde. Das preußische Abgeordnetenhaus gewährte einen Zuschuss von 10 Millionen Mark für den Neubau der Kirche samt Gruft. Im zweiten Halbjahr 1893 konnte dann endlich mit dem Abriss des Schinkel-Doms begonnen werden. Im Jahr darauf, am 17. Juni 1894, wurde der Grundstein durch den Kaiser gelegt.

Die Bauarbeiten dauerten deutlich länger als geplant, erst nach elf Jahren, am 27. Februar 1905, konnte der neue Kirchenbau geweiht werden.

Entstanden ist ein durchaus imposantes Bauwerk »im Stil der italienischen Hochrenaissance«, wie es in der zeitgenössischen Presse hieß. Daneben nutzte Raschdorff, der an der Charlottenburger Technischen Hochschule unterrichtete, auch barocke Gestaltungselemente, die im Zuge des Historismus Eingang in die Berliner Architektur gefunden hatten. Es ist ein durch und durch repräsentativer Bau, der in seinen Abmessungen und in seiner Ausstattung selbstbewusst mit dem Petersdom in Rom – der Hauptkirche der Katholiken – und der St. Paul's Cathedral in London – der Hofkirche der Verwandten auf dem englischen Thron – konkurrieren wollte.

Deutsch-national Gesinnte kritisierten die Orientierung an nicht-deutschen Vorbildern; wieder andere hielten die Ausmaße des Baus für reine kaiserliche Anmaßung. Er galt und gilt zuweilen bis heute als Ausdruck kaiserlichen »Byzantinismus« und hoheitlicher »Schaustellerei«. Verbunden damit ist der Vorwurf, die Fassade sei Maskerade und der gesamte Bau weiter nichts als die hypertrophe, ausufernde Kulisse eines Parvenüs. Hofmarschall Robert Graf von Zedlitz-Trützschler notierte anlässlich der feierlichen Eröffnung des Hauses in seinem Tagebuch, es sei »prätentiös«; zur Einweihungsfeier heißt es: »Gleichsam als wäre das Ganze ein Abbild unserer Zeit. … glänzende Reden, aber viel Byzantinertum …« Im Weiteren beschreibt der Graf die Heuchelei, gar Verlogenheit, die das Treiben zur hohlen, un(glaub)würdigen Inszenierung werden ließe.

Andere Autoren, insbesondere in den 1930er Jahren, wollten den Dom von den »schlimmsten Verunstaltungen« säubern oder ihn gar abtragen und – eventuell – an einen »aufstrebenden Negerstaat« oder an eine »südamerikanische Republik« verkaufen. Ebenfalls zur Eröffnung, als das »Erlauchteste Paar der Ev. Christenheit« er-

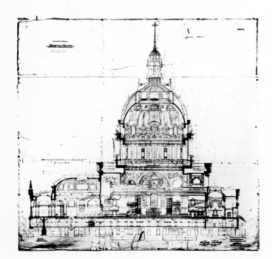
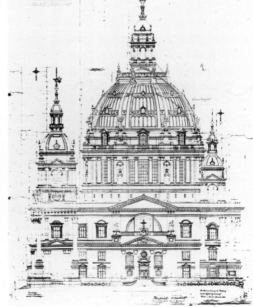

Raschdorffs Entwürfe, Zeichnungen um 1888

Glückwunschtelegramm zur Grundsteinlegung: »Nachdem soeben der erste Pfahl zur Fundirung des Doms an der Ecke zum Eingang der Traukirche geschlagen ist, senden die Unterzeichneten aus diesem Anlaß die herzlichsten Glückwunsche für den Fortgang des Baus.«

schien, heißt es schließlich bei der Baronin Spitzemberg: »Fürsten und ›Spitzen‹ aus aller Herren Länder [seien] zusammengetrommelt worden ... Warum für solch rein preußische, höchstens deutsch-evangelische Ereignisse dieses übertriebene Gepränge, dieses kosmopolitische anspruchsvolle Gebaren, an dessen Wahrheit niemand glaubt und deshalb innerlich Widerspruch erhebt? Mich wundert nur die Muße, Neugier und Geduld des großstädtischen Publikums, die bei jeder solchen Schaustellung aufs neue sich erweist; heute standen sie zu Zehntausenden vom Schloß bis zu Stern, um ein paar Hofwagen vorbei sausen zu sehen ...« In besonderer Weise

bezeichnend erscheinen die Anmerkungen des Friedrich Freiherrn von Khaynach. Zunächst erfolgt die politisch orientierte Kritik – der Dom sei »weiter nichts als eine Reklamezwingburg für die Dynastie der Hohenzollern und die Suprematie der Hauptstadt«. Erst im Anschluss folgt die Kritik der historistischen Gestaltungsmittel, von denen es heißt, »für die Kunst wird dadurch nichts gewonnen und der zur Ausführung kommende Entwurf ist ebenso nach berühmten Mustern gemacht, wie die meisten Kuppelbauten der Jetztzeit. Man plündert den Formenschatz der Renaissance und stutzt das ganze nach den gegebenen Raum- und Geldverhältnissen zu.«[22]

21

Historismus –
Das Lächeln der Materie

Seit den 1860er Jahren war der Historismus in der Architektur zum Leitbild geworden. Karl Friedrich Schinkel selbst hatte gelegentlich gemeint: »Jede Hauptzeit [d. i. Epoche] hat ihren Stil hinterlassen in der Baukunst. Warum wollen wir nicht versuchen, ob sich nicht auch für die unsrige ein Stil auffinden lässt?«[23] Allgemein wurden die Epochen nach gültigen architektonischen Formen durchsucht, die auch der zweiten Hälfte des 19. Jahrhunderts einen Ausdruck geben konnten. Julius Carl Raschdorff ist in dieser Welt groß geworden. Ausgebildet im engeren Kreis der Schinkel-Tradition an der Berliner Bauakademie, spezialisierte er sich auf die Formen der Renaissance. Bereits als Kölner Stadtbaumeister hatte er einige bis heute geschätzte öffentliche Bauten errichtet, darunter das berühmte Wallraf-Richartz-Museum. 1878 kehrte Raschdorff aus der Provinz am Rhein zurück in die Hauptstadt. Als Experte für Neorenaissance war er zum vielbeschäftigten und hochgeachteten Meisterarchitekten geworden. Als solcher trat er die Nachfolge der Professur von Richard Lucae an, der zusammen mit Friedrich Hitzig die Technische Hochschule Charlottenburg geplant hatte. Bis 1911 bekleidete Raschdorff diese Position.

Dass seine Berufung durch Kaiser Wilhelm II. ein mutiger und souveräner Schritt war, bezeugt der Entrüstungssturm innerhalb der Berliner Beamtenschaft: Schon früh hatte

Raschdorff, gemeinsam mit einflussreichen Förderern wie dem preußischen Reichstagsabgeordneten August Reichensperger, die Rolle und Bedeutung der privaten Architektenschaft betont. Deren Unternehmergeist stand im deutlichen Widerspruch zur Baubürokratie im preußischen Staat. Raschdorff hatte viel Zuspruch durch die privaten Architektengemeinschaften erhalten; alle namhaften Büros im Lande hatten seine Denkschrift »Die Hochbau-Ausführungen des Preußischen Staates. Denkschrift der Vereinigung zur Vertretung baukünstlerischer Interessen in Berlin« von 1880 unterzeichnet, er selbst leitete zeitweise den Berliner Architektenverband. Zugleich kam es allerdings zu einer Spaltung der privat-kapitalistisch orientierten Architekten wegen der stilistischen Intentionen Raschdorffs. Sein Stil schien zu willkürlich und zu rückwärtsgewandt. Die Ideen und Möglichkeiten der aufkommenden Moderne, die gerade im Preußen jener Jahre eine erste Blüte erreichte, kamen in der Bauweise Raschdorffs nicht zum Tragen. Mehrere dieser Tendenzen kamen verstärkt in der Industriearchitektur zum Zuge. Paradigmatisch dafür ist das Werk von Peter Behrens, der in seinen Anfängen auch durchaus im Eklektizismus des Historismus der Gründerjahre stand und dessen berühmtes AEG-Gebäude späterhin zum Urbild der Moderne avancierte. Andere Vorgaben und Vorlieben galten jedoch für Gebäude der Macht und der

Repräsentation, bei denen es schon funktional darum ging, symbolisches Kapital zu generieren. Das gilt sowohl für Raschdorffs Dom als auch für Wallots Reichstagsgebäude als dessen Gegenpart am Brandenburger Tor.

Der Streit um den Historismus war immer auch einer um das Ornament – mit Raschdorff betonten viele namhafte Baumeister, wie etwa Gottfried Semper, die Bedeutung eines gelungenen Ornaments. Adolph Loos' berühmtes Diktum, »Ornament ist Verbrechen«, stand auch eher am Ende der Debatte, als er es 1908 öffentlich kundtat. Die Pariser Weltausstellung von 1889 zum Beispiel stand noch ganz im Zeichen des Historismus und eines ausgewogenen Dekors. Der berühmte belgische Ingenieur und Baumeister Arthur Vierendeel, ein Vorreiter in der Nutzung neuester technischer Möglichkeiten, erfreute sich angesichts des dort Gezeigten: »Die Dekoration ist das Lächeln der Materie«. Raschdorff war also durchaus grundsätzlich auf der Höhe der Zeit, wenngleich er die Möglichkeiten, die sich aus neuen Materialien und Techniken ergaben, unberücksichtigt ließ. Hinzu kommt, dass während der unerwartet langen Bauzeit erhebliche Wandlungen in der Architekturauffassung im deutschen Kaiserreich vonstattengingen. Insofern ist der Berliner Dom – gemäß der Diagnose von der deutschen »verspäteten Nation« – ein verspätetes Bauwerk. Dementsprechend wurde »Der neue Dom« im »Zentralblatt der Bauverwaltung« 1905 besprochen: »Und so handeln wir im Sinne unseres Kaisers, wenn wir den neuen Dom als ein Werk seines Vaters und als ein Denkmal jener Zeit betrachten.« Um die Kritik am Dom nicht zur Kritik am Kaiser werden zu lassen, ließ man das Gotteshaus gewissermaßen aus der Zeit fallen – der Dom gehörte bereits bei seiner Einweihung einer vergangenen Epoche an, war er doch Ausdruck und Werk vorangegangener Generationen. Und tatsächlich galt Wilhelm II. vielen als Vertreter der aufkommenden Moderne, die er ja auch vielfältig und facettenreich förderte. Er verharrte keineswegs im Vergangenen – wenngleich ihm der Dom

die Chance bot, die Kontinuität des Kaiserhauses architektonisch vor Augen zu führen.

Anders als von der Kritik oft behauptet, war der Dom jedoch nie aus der Zeit gefallen. Er zeigt stattdessen, dass Wilhelm II. durchaus erfolgreich auf der Suche nach »seinem Volk« war und in perfekten Inszenierungen den zeitgenössischen Geschmack zu bedienen wusste. Bereits Walther Rathenau bemerkte: »Nie hat eine Epoche mit größerem Recht den Namen ihres Monarchen geführt«. Als besonderes Indiz für die instinktsichere Selbstpräsentation des Kaisers verweist der Industriemagnat und Politiker Rathenau u. a. auf die Nachahmung des von Wilhelm II. bevorzugten Stils durch die bürgerlichen Bauten etwa am Kurfürstendamm. Dieser Stil betraf nicht nur die Architektur oder den Kunstgeschmack, sondern umfasste auch das persönliche Auftreten, die Inszenierung der jeweils eigenen Lebenswelt, wie sie in der Titel- und Ordenssucht ihren Ausdruck fand. Der Zeitgeschmack, so Rathenau, »wollte in üppiger Hofkunst sein Abbild und Vorbild sehen, so wie die bürgerliche Prunksucht und Schwelgerei sich gern davon überzeugen ließ, dass es auch in den Höhen mit altpreußischer Einfachheit zu Ende sei, und dass auch dort alle Trivialitäten des Tags und der Mode so viel galten wie in den Tiefen«. »Byzantinertum« und die Selbstpräsentation waren in diesem Sinne Phänomene des Zeitgeistes, dem auch die Regentschaft Wilhelm II. unterworfen war und dessen Spielarten er positiv einzusetzen wusste. Hier offenbart sich ein Identifikationsmoment zwischen Monarch und »Volk«, das ihm selbst die schärfsten Kritiker nicht absprechen konnten, und das sich aus der historischen Distanz als durchaus geschickte Herrschaftstechnik verstehen lässt. Im Übrigen war es Nietzsche, der die nahezu symbiotische Verknüpfung zwischen dem Kaiser und den »Massen« bereits 1888 erkannte. In einem Brief aus jenen Tagen verkündet Nietzsche, er habe einen Fürstenkongress nach Rom einberufen, um den jungen deutschen Kaiser verhaften zu lassen. Denn der verfüge über ein gefährlich verführerisches Inszenierungsgeschick.[24]

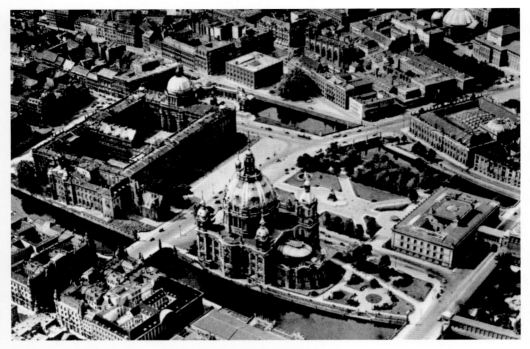

Der Raschdorffsche Dom mit dem Berliner Schloss Anfang des 20. Jahrhunderts

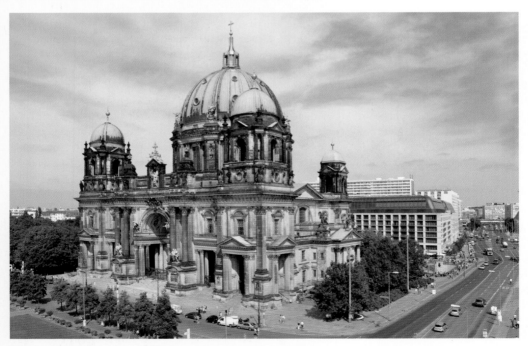

Westfassade des Doms im Jahr 2013

Rundgang um den Dom
Mitten in Berlin

Ihre majestätische Ausstrahlung gewinnt die Oberpfarr- und Domkirche zu Berlin (so die korrekte Benennung) weithin sichtbar durch ihren prachtvollen Kuppelaufbau. Die Hauptkuppel über dem Zentralbau ist zwar heute dezenter gestaltet als ursprünglich, überragt aber dennoch das gesamte Gebäudeensemble am Lustgarten. Der Tambour (der Unterbau der Kuppel) ist durch acht Pfeiler gegliedert, auf denen Postamente mit musizierenden Engeln und sie begleitenden Putten angebracht sind. Zwischen den Doppelsäulen, in den Nischen, sind große Flammenkandelaber sichtbar. Der Tambour ist durch Fenster und davorgestellte korinthische Säulen klar gegliedert, darüber erhebt sich eine Balustrade. Dort befindet sich auch der berühmte Kuppelumgang, von dem aus die Besucher wunderbare Ausblicke über Berlin haben.

Die künstlerische Ausgestaltung des Doms sowie die äußeren Abmessungen sind ganz vom Gedanken des Kaisertums getragen. Schon sein Standort lässt sich programmatisch deuten: Der Berliner Dom beherrschte den Schlossbezirk und bildete den Abschluss der herrschaftlichen Allee Unter den Linden. Diese Denkmal- und Prachtstraße führte vom (1950 gesprengten) Stadtschloss zum Brandenburger Tor bzw. zum Reichstag. Und damit ist die städtebauliche Struktur klar zu erkennen: Der Dom ist der kaiserliche Gegenpol zum Parlamentsgebäude und mit dem Schloss der Kulminationspunkt in der Konstruktion einer kaiserlichen Kapitale. Als essenzieller Bestandteil wie auch als Bekräftigung der inszenierten Kaiserchoreografie müssen die drei großen, überaus bedeutenden Aufgaben verstanden werden, die Kaiser Wilhelm II. den Künstlern der Reichshauptstadt

übertrug. Der Dom, das Kaiser-Friedrich-Museum und die Gestaltung der Siegesallee vom Königs- zum Kemperplatz veranschaulichen in ihrer Gesamtheit die Bedeutung, die Wilhelm der Kunst als Medium seiner Herrschaftsansprüche zudachte.

Alle drei Projekte sind in etwa zeitlich parallel realisiert worden; alle drei dienen explizit dem Ausdruck von Herrschaftsansprüchen und sollten deshalb einen Geschichtsraum entfalten, der historische Kontinuität im Sinne einer natürlichen Entwicklung der sozialen staatlichen Ordnung des Reiches unter der Führung des Kaisers begreift. Dem Dom kam dabei entscheidende Bedeutung zu. Sein Erscheinungsbild ist deswegen in sich logisch und konsequent: Die Kuppel, seit der Aufklärung Metapher des Erhabenen, bezeugt die überzeitliche Größe. Die hohe Aufsockelung des Gebäudes durch eine imposante Treppenanlage sowie die Kolossalordnung der Säulen an der Hauptfassade unterstreichen dies auch für den nahe Dabeistehenden; die Ausstattung des Innenraums schließlich überwältigt den Eintretenden. Kunst zum Niederknien: Das religiös-politische Pathos sollte Begeisterung wecken für Kaiser und Vaterland.

Wilhelms besonderes Interesse an der Gruftkirche und ihrer öffentlichen Zugänglichkeit unterstreicht die rhetorisch-politische Intention. Die Gruft sollte »durch Denkmäler ... und durch Inschriften die Entwicklung des preußischen Königshauses und hiermit die des Brandenburg-Preußischen Staates in geschichtlicher Anordnung zum Verständnis der Beschauer bringen«.[25] Diese nicht mehr erhaltene Gruft- bzw. Denkmalskirche verband das Schloss mittelbar mit dem Museumsareal am und hinter dem Lustgarten.

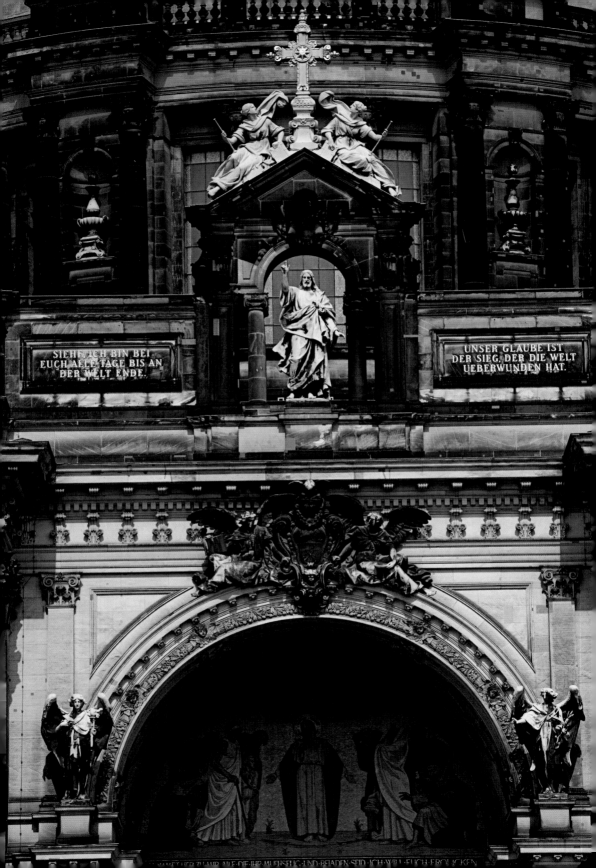

SIEHE ICH BIN BEI
EUCH ALLE TAGE BIS AN
DER WELT ENDE.

UNSER GLAUBE IST
DER SIEG, DER DIE WELT
UEBERWUNDEN HAT.

KOMMET HER ZU MIR ALLE DIE IHR MUEHSELIG UND BELADEN SEID ICH WILL EUCH ERQUICKEN

Die Westfassade

Altar und Thron

Die Westfassade zum Lustgarten ist die Hauptseite des Doms. Diese Eingangsseite mit der großen Vorhalle von 80 Meter Länge und der gewaltigen Freitreppe aus Granit ist recht konventionell gebaut. Kolossalsäulen gliedern die zweigeschossige Fassade; der mittlere Triumphbogen ist von Säulenpaaren gerahmt. Zwischen diesen finden sich Bronzefiguren der vier Evangelisten: links Matthäus und Markus, rechts Lukas und Johannes. Die Entwürfe zu diesen Figuren stammen von Gerhard Janensch und Johannes Götz.

Oben, auf den Säulen des Triumphbogens, sind Engelsfiguren von Wilhelm Widemann (1856–1915) angebracht – die linke symbolisiert mit der Fackel die Wahrheit, während die rechte mit dem Lilienzweig als Symbol der Gnade zu verstehen ist. In der Kartusche über dem Bogenfeld sind Alpha und Omega, die Buchstabensymbole Christi sowie das Christusmonogramm aus Chi (X) und Rho (P) sichtbar. Der Gottessohn selbst erscheint direkt darüber auf dem Gebälk. Die kupfergetriebene Figur von Fritz Schaper (1841–1919) steht in einer Ädikula, deren Giebel durch ein Kreuz bekrönt wird. Zwei symmetrisch angeordnete Engelsfiguren verehren dieses. Die Figur symbolisiert die Wiederkehr des Gottessohns am Jüngsten Tag, wie es auch die Inschrift links neben ihr verkündet: »Siehe ich bin bei Euch alle Tage bis an der Welt Ende.« Der Segensgestus ist zugleich ein Siegesgestus, wie die Inschrift rechts untermauert: »Unser Glaube ist der Sieg, der die Welt überwunden hat.«

Auf den Verkröpfungen des Gebälks und um die Seitentürme herum sind die Apostel angebracht – rechts und links stehen die Apostelfürsten Petrus und Paulus in traditioneller Weise dem Gottessohn am nächsten. Von links nach rechts sind folgende Apostel gezeigt: Simon (von Friedrich Pfannschmidt, 1864–1914), Bartholomäus und Philippus (Alexander Calandrelli), Jacobus d. Ä. und Paulus (Ernst Herter), Petrus und Andreas (Ludwig Manzel), Thomas und Jacobus d. J. (Adolf Brütt) sowie Thaddäus (Max Baumbach). Die Apostel neben der Christusfigur stehen vor eigentümlichen Architekturformen, denen ihrerseits Kronen aufgesetzt sind. Diese Kronen sind kaum niedriger als das zentrale Kreuz über der Christusfigur. Sie symbolisieren dergestalt die innige Zusammengehörigkeit von Altar und Thron und den Triumph Christi.

An den Ecken der Westfassade ragen große Turmaufbauten empor. Sie sind deutlich höher als die Aufbauten auf der gegenüberliegenden Spreeseite und unterstreichen somit nochmals die Westausrichtung des Gebäudes. Im nordwestlichen Glockenturm ist das Geläute untergebracht, das aus drei alten Kirchenglocken besteht. Die Glocken stammen aus Kirchen in Wilsnack (1471), Osterburg (1532) und Magdeburg (1685). Sie befanden sich schon in jenem etwas unförmigen Glockenturm des alten Doms auf der Südwestseite des Schlosses und gehören somit zum ältesten Inventar. Die Wilsnack-Glocke trägt die Inschrift: »Dulce melos tango, sanctorum gaudia pango. Osanna in excelsis. MCCCCLXXI« (»Ein süßes Lied stimme ich an, der heiligen Freuden singe ich. Hosianna in der Höhe. 1471«). Hinzu kommt eine Darstellung Marias mit einem Kronenträger mit Reichsapfel in der linken und Segensgestus der rechten Hand. Die zweite, aus Osterburg stammende Glocke zeigt Maria mit dem Kinde und einem Bischof sowie die Jahreszahl 1532. Die dritte nennt ihre Herkunft: »Jakob

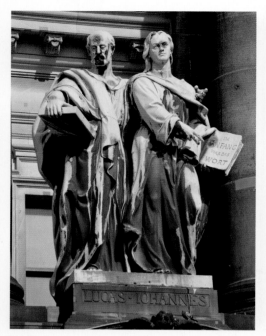

Die Evangelisten Lukas und Johannes

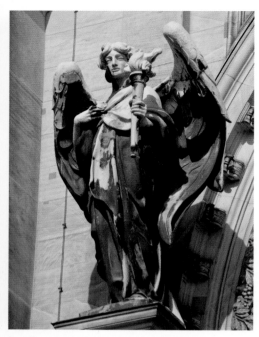

Der Engel der Wahrheit

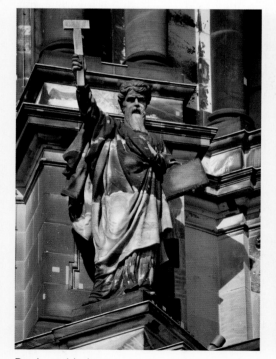

Der Apostel Andreas

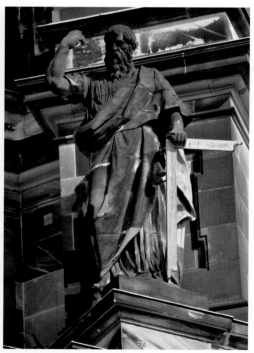

Der Apostel Thomas

Wenzel goß mich von Magdeburg 1685.« Sie trägt die Widmung: »Erudi me Jehova ad viam tuam, ut in tua fide gradiar, applica meam mentem ad tui nominis reverentiam« (»Weise mir, Herr, deinen Weg, dass ich wandle in deiner Wahrheit; erhalte mein Herz bei dem Einigen, dass ich deinen Namen fürchte«).

Portale und Treppen

Die hohe Aufsockelung hat in den Treppenanlagen des Alten Museums wie auch der Alten Nationalgalerie ihre deutlichen und durchaus überzeugenden architektonischen Bezugspunkte. Hier werden Traditionsfäden aufgenommen und ineinander geflochten, die neue Architektur fügt sich in die Gegebenheiten, ohne dabei der Schablonisierung zu frönen. Dergestalt sind Wilhelm II. städtebaulichen Überzeugungen ins Werk gesetzt. So lassen sich gewichtige, bezeich-

nende und entscheidende Bezugnahmen ausmachen. Schon mit dem Motiv der oft gescholtenen Kuppel, die ursprünglich ganz anders aussah, wird ein essenzieller Zusammenhang gestiftet zwischen Schloss, Dom, Kaiser-Friedrich-Museum und der Rotunde des Alten Museums: Die Bauten der Vorgänger werden gewissermaßen neu gerahmt. Insbesondere durch die Kuppel wird ein übergreifender städtebaulicher Zusammenhang kultiviert, zumal bis dahin nur die Schlosskuppel die Silhouette der Stadt prägte.

Die Einbindung der Bauten seiner Vorgänger, d. h. der Museen, die von den preußischen Königen dem Volk gestiftet worden waren, um ihm Bildung, Genuss und Gesittung entsprechend den damaligen Gepflogenheiten angedeihen zu lassen, dient auch hier wieder der legitimierenden Veranschaulichung eines kontinuierlichen und prosperierenden Herrschaftsraums der Hohenzollern.

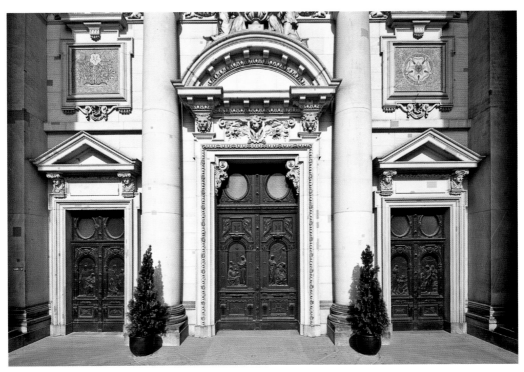

Die Bronzetüren des Westportals mit Reliefs von Otto Lessing

Wilhelm II. folgt in der visuellen Konstruktion seines Machtanspruchs und Staatsverständnisses durchaus Überzeugungen des modernen Städtebaus. Der Wiener Architekt Camillo Sitte (1843–1903) z. B. klagte über die »bereits sprichwörtliche Langweiligkeit moderner Stadtanlagen«. Zwei Hauptmomente sind auch für Wilhelms Gestaltungswillen bedeutsam. Für Sitte sollte ein städtischer Platz nicht mehr Leerstelle, sondern Ort öffentlichen Lebens sein. Der Platz ist »in Wahrheit der Mittelpunkt einer bedeutenden Stadt«, er dient der »Versinnlichung der Weltanschauung eines großen Volkes« Die Anlage des Lustgartens versinnlicht diesen Anspruch: Schloss, Dom und Museen visualisieren Macht, Religion und Geist. Dieser Platz ist das »Sonntags-

kleid«, fördert »Stolz und Freude der Bewohner« und evoziert die »Heranbildung großer und edler Empfindungen«, wie es bei Sitte gefordert wird.[26]

Als zweiter Punkt ist die besondere Betonung historistischer Maximen zu nennen. Er würdigt z. B. die Urbanität gewachsener mittelalterlicher Städte und Bauten und nimmt Bezug auf Traditionen des so begriffenen theatralischen Barock, da in ihnen die Geradlinigkeit und Rechtwinkligkeit gemieden ist zugunsten eines organischen Ganzen, in dem der Mensch auch auf sinnlicher Ebene angesprochen wird.

Beide Momente spiegeln sich in den Maximen des Kaisers als Städteplaner. So fordert er explizit, Architekturpläne müssten sich »dem Charakter und den Eigentümlichkeiten der für die Bauten

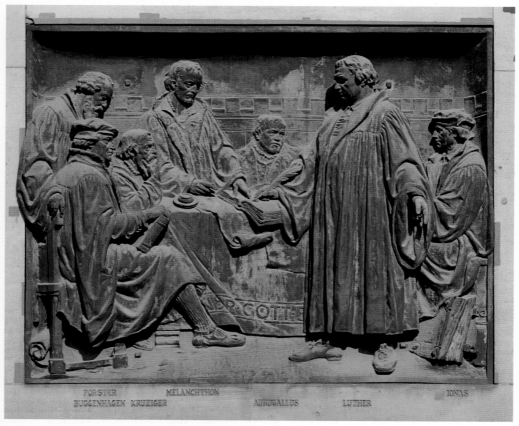

Relieftafel »Luther als Mönch auf dem Reichstag in Worms« (Westfassade)

in Aussicht genommenen Städte einpassen«. Dabei sei »jede Schablonisierung [zu] vermeiden«. Neben den politischen Kontexten sind es diese städtebaulichen Grundsätze, aus denen sich die Gestaltung des Doms erklärt.[27]

Die Säulenhalle in ihrer monumentalen Ausstrahlung macht den Anspruch des Bauherrn deutlich. Hohe Gewölbe und bronzeverkleidete Portale gliedern die Fassade. Im Bogenfeld, im Tympanon des Triumphbogens, ist – erst nach dem Ersten Weltkrieg – ein monumentales Mosaikgemälde nach einem Entwurf von Arthur Kampf (1864–1950) angebracht worden: »Kommet her zu mir alle, die ihr mühselig und beladen seid, ich will euch erquicken.«

An den drei bronzenen Türen schließlich finden sich Reliefs von Otto Lessing (1846–1912). Dargestellt sind Begegnungen mit Christus vor seinem Tod und nach seiner Auferstehung: links der Besuch des Nikodemus und im Hause von Maria und Martha (Christus als Lehrer); an der Mitteltür das Mahl mit den Jüngern in Emmaus sowie die Noli-me-tangere-Szene mit Maria Magdalena (Christus als Auferstandener); rechts die Errettung Petri (Mt 14, 29) und die Erweckung der Tochter des Jairus (der Glaube als Garant des ewigen Lebens). Alle Reliefs folgen der traditionellen protestantischen Ikonografie.

Vor dem Eintritt in den Dom fallen die zwei großen Relieftafeln zu Füßen der Doppelstandbilder der Apostel ins Auge. Die beiden Werke in üppig gerahmten Feldern sind reformationsgeschichtlich zu verstehen. Unter Matthäus und Markus erscheint Luther als Mönch vor Kaiser Karl V. auf dem Reichstag zu Worms, entworfen von Johannes Götz (1865–1934). Der Reformator ist umgeben von ihn schützenden Fürsten, die inschriftlich benannt werden. Unter dem Doppelstandbild der Evangelisten Lukas und Johannes wird »Luther, die Bibel übersetzend« gezeigt (Entwurf von Gerhard Janensch, 1860–1933). Luther erscheint im Disput mit anderen Reformatoren, die ebenfalls namentlich bezeichnet werden.

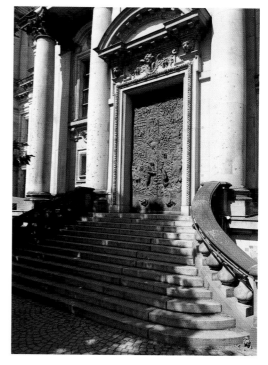

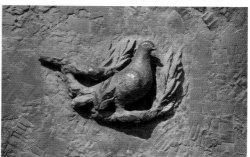

Siegfried Krepp, »Versöhnungstür« am Südportal, 1984

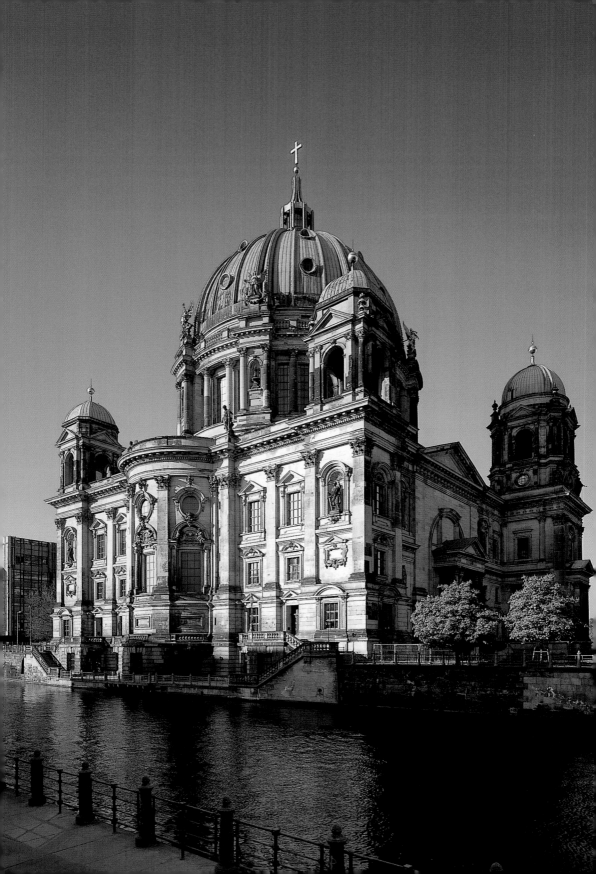

Die anderen Perspektiven

Die Ostfassade

Die Ostfassade des Doms ist sicherlich die gelungenste Partie des Außenbaus. Hier wird in besonderem Maße auf die große Tradition des Barock in Berlin und Preußen angespielt. Raschdorff zitiert an dieser Stelle barocke römische Palastarchitektur – und greift zurück auf die örtlichen Gegebenheiten.

Aus den Grundlagen des Gestaltungswillens Wilhelms II. ergeben sich mehrere gute Gründe für den Rückgriff auf Renaissance und Barock. Für eine gelungene Inszenierung ist alles Barocke stets ein guter Griff. Zum anderen diente die his-toristische Gestaltung natürlich der Annäherung an die Schlossarchitektur. Der Dom erscheint als Mittler zwischen Schloss und Museumsinsel und schafft die Kontinuität des Stadt-, Geschichts- und Herrschaftsraums als Gegenpol zum Reichstag. Zudem gab es mit dem Schlossbaumeister Schlüter einen bedeutenden Barockkünstler, der gewissermaßen die quasi-natürliche Entwicklung Preußens (und des Deutschen Reiches als seiner »evolutionären« Fortbildung) beglaubigt. Schlüter erscheint indes nicht nur indirekt als Schlossbaumeister oder wird als historische Größe gehandelt, sondern insbesondere hier in der Gestaltung der Ostfassade des Doms geradezu

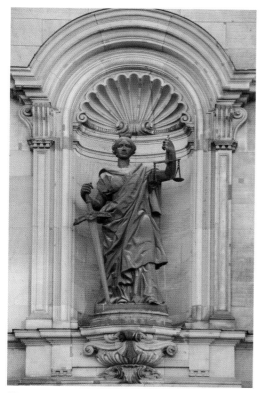

Allegorie der Gerechtigkeit (Ostfassade)

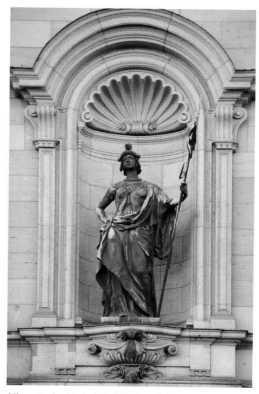

Allegorie der Tapferkeit (Ostfassade)

Ostfassade des Doms im Jahr 2005 (im Hintergrund ist der Palast der Republik noch sichtbar)

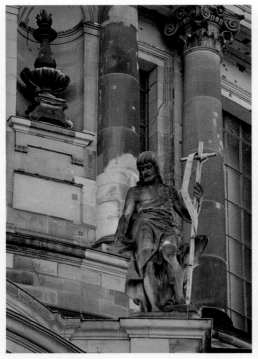

Johannes der Täufer

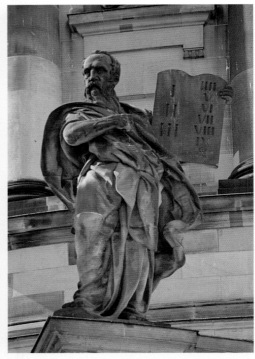

Moses

zitiert. Deutlich erinnert die Fassade an die Villa Kamecke, den Sitz der Großen Freimaurerloge. Kein geringerer als Karl Friedrich Schinkel, dessen Architekturauffassung den Stadtteil prägt, spricht Schlüter seine Hochachtung aus, wenn er »unseren nicht hoch genug zu schätzenden Schlüter, auf den das nördliche Deutschland stolzer sein kann als Italien auf den Michelangelo«, feiert. Darüber hinaus war der Neobarock tatsächlich bereits seit Kaiser Wilhelm I. längst eine Art kaiserlicher Stil und damit ein identifikatorisches Merkmal geworden.

Die Fassade ist hier dreigeschossig angelegt, wobei die Ansicht durch Pilaster überzeugend gegliedert wird. Wie auf der gegenüberliegenden Lustgartenseite springen auch hier die seitlichen Turmbereiche hervor. Im Zentrum wird der Chorbereich durch eine Auswölbung der Fassade betont.

Die Turmfelder sind im oberen Bereich, direkt unterhalb der Attika, durch Nischen betont.

In diesen Nischen befinden sich allegorische Figuren der Herrschertugenden: Am Nordgiebel erscheint die Gerechtigkeit mit Schwert und Waage (nach Max Baumbach); am Südgiebel ist die ebenfalls kupfergetriebene Figur der Tapferkeit (Walter Schott) angebracht.

Die früher an diesen Stellen befindlichen Engelsfiguren von Friedrich Tieck sind im Zweiten Weltkrieg zerstört worden. Darüber erheben sich die Türme direkt über der Attika. Sie sind deutlich niedriger gestaltet als ihre Kuppelpendants im Westen.

Im Sinne eines Barock-Zitats ist der Abschnitt des Chorbereichs besonders gelungen. Die drei Felder der Apsis sind durch je ein Rechteck- und ein Ovalfenster gegliedert. Über den Rechteckfenstern sind in den Bogenfeldern Embleme und kleine Engelsfiguren (Wilhelm Widemann) angebracht. Über der Attika befinden sich Sandsteinfiguren von Moses (Gerhard Janensch) so-

wie von Johannes dem Täufer (August Vogel). Unten führen zwei Treppenanlagen von der Spreeterrasse in das Eingangsgeschoss.

Süd- und Nordfassade

Die Südfassade des Doms macht seine städtebauliche Einbindung sehr deutlich. Die unterschiedlich hohen Seitentürme nach Osten und Westen unterstreichen die Westausrichtung des Baukörpers. Die 1975 abgebrochene Kaiserliche Unterfahrt sowie das dahinter angelegte Kaiserliche Treppenhaus machten die Anbindung des Doms an das (im Wiederaufbau begriffene) Schloss sinnfällig. Dieser Eingangsbereich war allein dem Herrscherhaus vorbehalten. Den Berliner Klassizismus von fern zitierend, erhebt sich der Eingangsbereich zur Tauf- und Traukirche. Vier Säulen tragen den Giebel, auf dem Sand-

steinfiguren von Otto Lessing Glaube, Liebe und Hoffnung symbolisieren.

Die Nordfassade ist klar gegliedert. Ihr heutiges Erscheinungsbild hat wenig mit dem ursprünglichen Aussehen gemeinsam, denn hier, zur Museumsinsel hin, war ehedem die Denkmalskirche vorgelagert. Sie wurde, im Krieg schwer zerstört, nicht wieder aufgebaut, sondern in den Jahren 1975/76 abgebrochen.

Die heute sichtbare Nordfassade macht vor allem die architektonischen Brüche deutlich, die sich aus der vereinfachenden Rekonstruktion des Berliner Doms ergeben haben. Das Portal im Zentrum der Fassadenfront bezeichnet den ehemaligen Durchgang von der Predigtkirche in die Denkmalskirche. Die Umrisse dieses nun nicht mehr vorhandenen Bauwerks zeichnen sich anhand der Witterungsspuren der Fassade deutlich ab.

Symbol der Liebe (Südfassade)

Die von Beginn an laut gewordene Kritik am Dom hat insofern auch zur heutigen äußeren Baugestalt des Berliner Doms beigetragen, denn im Zuge der Wiedererrichtung des im Zweiten Weltkrieg schwer beschädigten Bauwerks wurden einige Änderungen vorgenommen: So wurde die Gesamthöhe des Gebäudes von ursprünglich 114 Metern auf 98 Meter reduziert. Zudem wurde die Kuppel nicht nur etwas flacher, sondern auch in vereinfachter Oberflächenform neu gestaltet. Die Gesamtlänge des Gebäudes wurde fast halbiert, so dass der Dom heute eine etwas eigentümliche Rest-Bauform zeigt.

Tambour und Kuppel

Als Dominante des Zentralbaus erheben sich auf einem hohen Sockel Tambour, Kuppel und Laterne. Acht risalitartige Vorlagen führen zu einer starken Gliederung und Belebung des Baukörpers. Die Plastizität der Fassade steigert sich von unten nach oben. In den Nischen zwischen den Doppelsäulen stehen kupferne Flammenkandelaber. Ihren Abschluss finden die Pilaster am Kuppelfuß mit jeweils einem zur Ehre Gottes musizierenden Engel, der von zwei Putten begleitet wird. Auf dieses Motiv hat der kaiserliche Bauherr persönlich Einfluss genommen. Die Tambourfenster sind durch zwei davorgestellte korinthische Säulen dreigeteilt. Die über dem Gebälk der Säulen stehende Balustrade weist auf den äußeren Kuppelumgang hin und verstärkt die horizontale Gliederung des Tambours. Die kleinen Fenster gehören zum Zwergtambour, der den Sockel für die beginnende Kuppel bildet. Hinter den Engelsstatuen führen zwei aufgesetzte Gurtrippen die vertikale Gliederung bis zur Laternenbalustrade fort. Kuppel und Laterne sind durch Fenster und vielerlei plastischen Schmuck reich dekoriert. Wetterfahne und Kreuz bilden in einer Höhe von 114 Metern über dem Straßenniveau den obersten Abschluss.

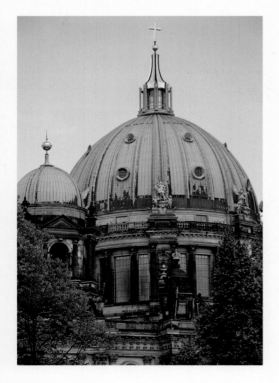

Die Kuppel im Jahr 2013

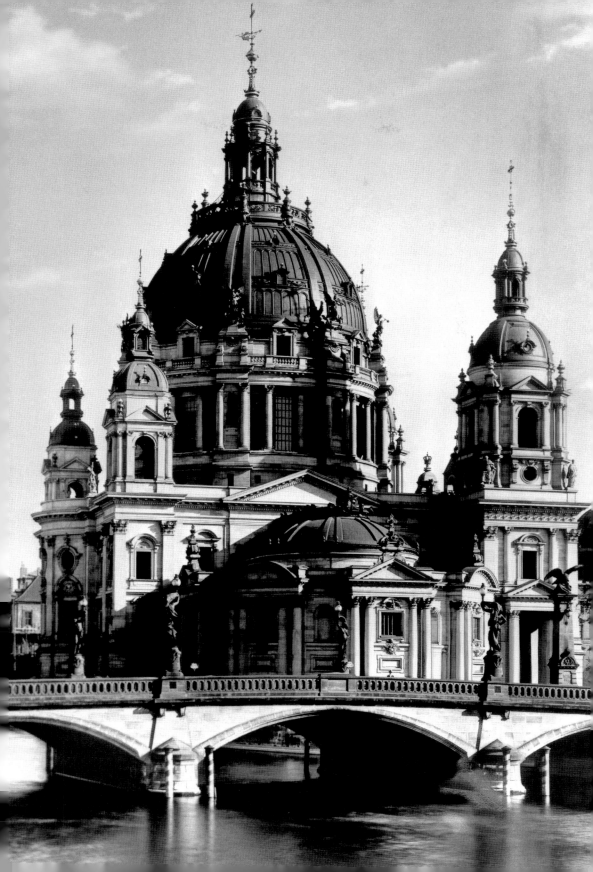

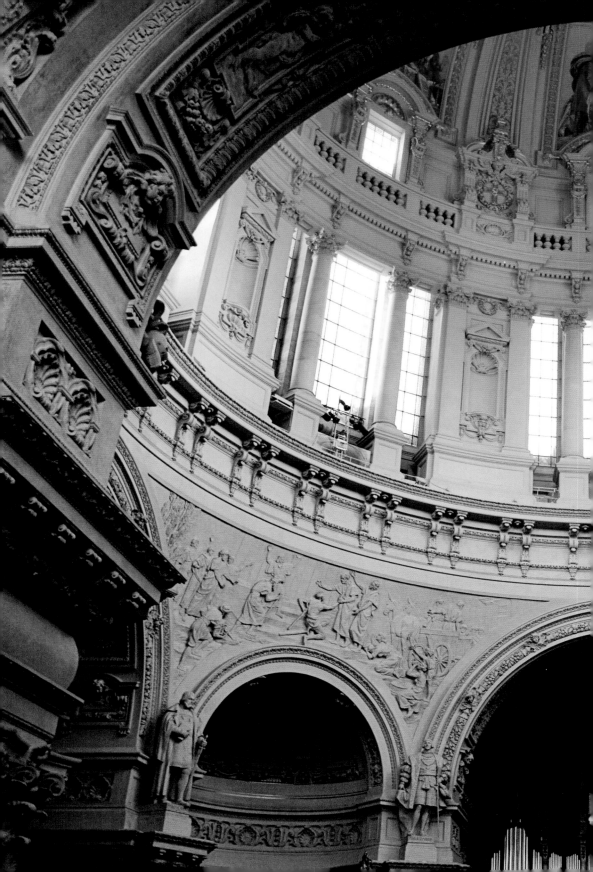

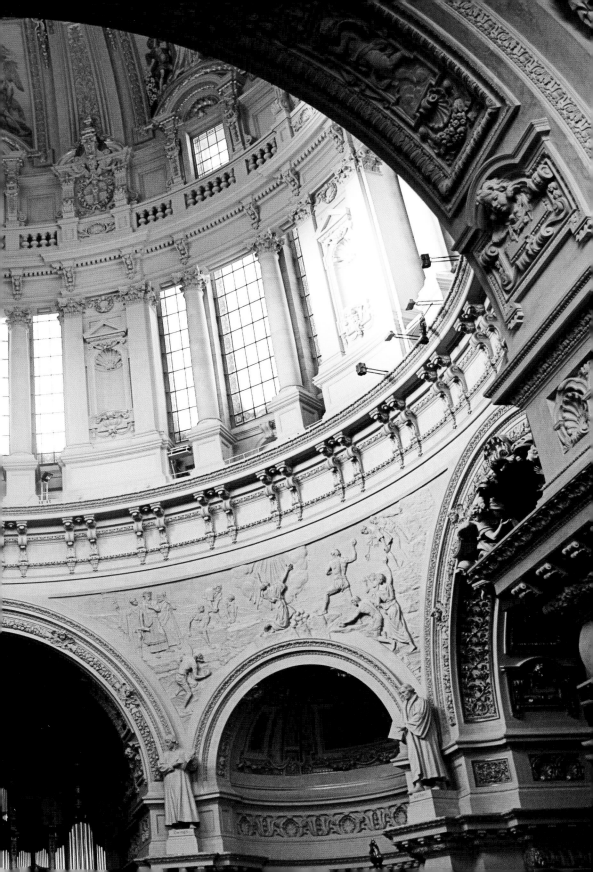

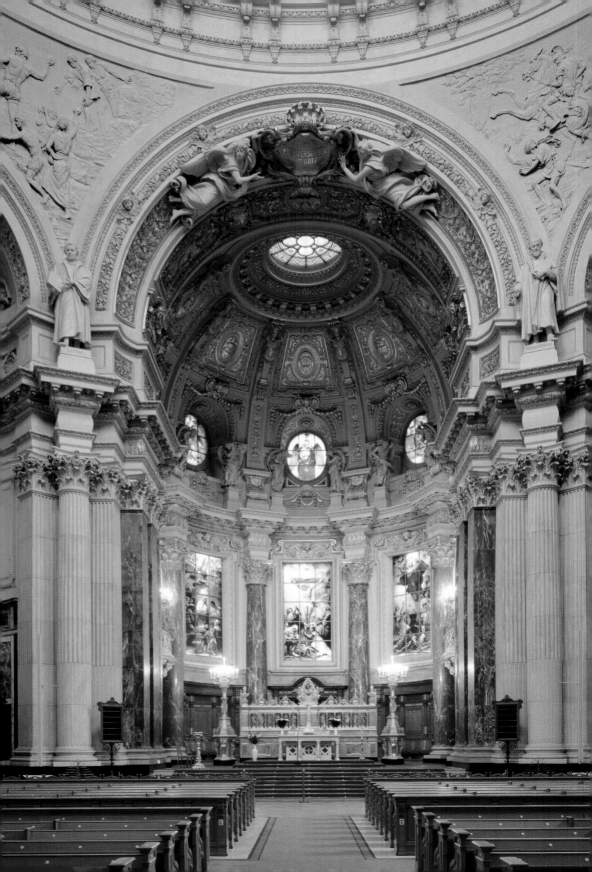

Rundgang im Dom

Predigtkirche

»Ich will dies Haus voll Herrlichkeit machen.«

Mit diesem Bibelzitat aus dem Prophetenbuch Haggai begrüßte Oberhofprediger Ernst von Dryander 1905 die Gäste zur Einweihungsfeier des Berliner Doms.

Es ist gelungen. In seiner Pracht ist der Dom ein ganz einzigartiges Bauwerk. So etwas hatte man im sonst doch eher streng klassizistisch geprägten Berlin noch nicht gesehen: Der hohe und weite Raum, das wechselvolle Lichtspiel, die zahllosen Farben und Formen geben dem Bau seine luftige, dabei doch ernste und feierliche, alle Sinne ansprechende Atmosphäre.

Wie der Dom von außen mit seiner mächtigen Kuppel die Silhouette der Stadt prägt, so wird der Eintretende von der neobarocken Dekorationsfreude feierlich empfangen und zum Gottesdienst eingeladen. Hier soll Gott gelobt werden. Hier sollen sein Wort verkündet und sein Segen gespendet werden. Hier feiert die christliche Gemeinde das heilige Abendmahl. Wer aus der Säulenvorhalle kommend das Innere des Doms betritt, wird leicht spüren, wie die Monumentalität des Äußeren hier weiter gesteigert wird zum Erhabenen. Der Besucher wird überwältigt – ganz im Sinne des kaiserlichen Bauherrn, für den die Prachtentfaltung zugleich Symbol persönlicher Machtentfaltung sein sollte. Hoch und weit wölbt sich die Kuppel über den zentralen Raum, die Predigtkirche. Die reiche Dekoration und die vielfältige Gliederung des Raums unterstützen den Eindruck von Erhabenheit. Reich erstrahlt das Dekor in Gold. In wunderbarer Weise wird

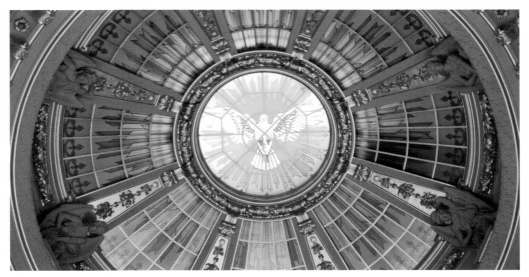

Friedenstaube in der Kuppel

(Vorherige Seite) Innenansicht Kuppel
Gesamtansicht des Altarraums

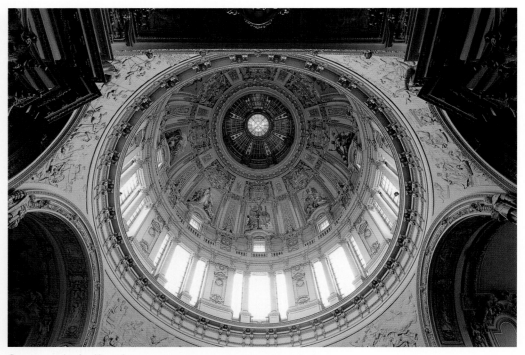

Gesamtansicht der Kuppel

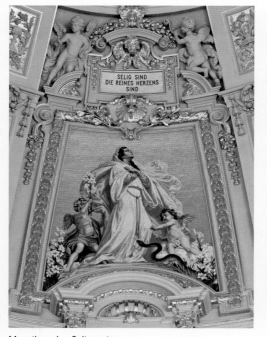

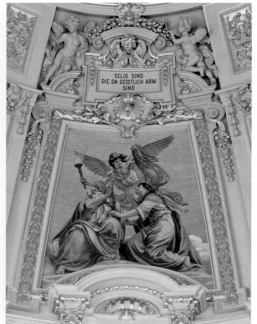

Mosaiken der Seligpreisungen

die Farbpracht durch Elfenbeintöne der Wände gemildert.

Zehn Meter Höhe messen allein die Fenster des Kuppeltambours. Im Zenit der Kuppel erscheint als Glasmalerei die Taube als Symbol des Heiligen Geistes. In der Kuppel werden die Mosaiken mit den acht Seligpreisungen aus der Bergpredigt sichtbar. Jedes ist 39 Quadratmeter groß und besteht aus 500.000 Steinchen in mehr als 2000 Farbnuancen und 16 verschiedenen Goldtönen. Sie sind nach Kartons des Hofmalers Anton von Werner (1843–1915) entstanden.

Aus der Bergpredigt, jener großen Redekomposition aus dem Matthäusevangelium, stammen die Segensworte, die uns als *Seligpreisungen* überliefert sind:

Selig sind, die da geistlich arm sind; denn ihrer ist das Himmelreich.

Selig sind, die da Leid tragen; denn sie sollen getröstet werden.

Selig sind die Sanftmütigen; denn sie werden das Erdreich besitzen.

Selig sind, die da hungert und dürstet nach der Gerechtigkeit; denn sie sollen satt werden.

Selig sind die Barmherzigen; denn sie werden Barmherzigkeit erlangen.

Selig sind, die reinen Herzens sind; denn sie werden Gott schauen.

Selig sind die Friedfertigen; denn sie werden Gottes Kinder heißen.

Selig sind, die um der Gerechtigkeit willen verfolgt werden; denn ihrer ist das Himmelreich.

Die Kaiserempore ist die prächtigste der drei Emporen in der Predigtkirche.

In den Zwickelreliefs oberhalb der Standbilder sind Ereignisse der Apostelgeschichte geschildert: die Steinigung des Stephanus, die Bekehrung Pauli, Paulus in Athen sowie die Heilung des Lahmen durch Petrus und Johannes (Otto Lessing).

In den Halbkuppeln der Diagonalapsiden sind Mosaiken mit Evangelisten-Porträts von Woldemar Friedrich zu sehen. Die Deckenfläche der Orgelempore ist ebenfalls mit Mosaikgemälden desselben Künstlers ausgeschmückt: Der wiederkehrende verklärte »Christus mit all seinen Engeln«, die »Posaune blasenden Engel« und die »Lob singenden Engel« geben der kostbaren Orgel einen angemessenen Rahmen. Die Predigtkirche ist klar und logisch gegliedert: Der achtseitige Raum ist von Pfeileranlagen und daran angebrachten Pilastern umstanden. Nach Osten geht der Blick des Eintretenden sogleich in den Altarraum. In den anderen Himmelsrichtungen gibt es kurze, tonnengewölbte Bereiche, über denen sich die Orgelempore (Norden), die Kaiserempore (Westen) und eine weitere Empore für Gemeinde, Chor und Hofbedienstete (Süden) befinden.

Auf den Säulen vor den Pfeilerblöcken sind acht Standbilder angebracht, in denen sich die Geschichte Preußens, des Doms und der Reformation im Blickpunkt der Hohenzollern offenbart.

Links und rechts des Triumphbogens, der den Hauptraum vom Altar trennt, stehen Luther und Melanchthon (Friedrich Pfannschmidt), die beiden Hauptköpfe der deutschen Reformation. Nach Norden folgt Zwingli (Gerhard Janensch), nach Süden schließt sich Calvin (Alexander Calandrelli) an.

Auf der westlichen Raumseite, aufseiten der Kaiserloge also, stehen die Fürsten, die die Reformatoren unterstützten. Von Norden nach Süden sind dies: Landgraf Philipp der Großmütige von Hessen (Walter Schott), Kurfürst Friedrich der Weise von Sachsen (Carl Begas), Kurfürst Joachim II.

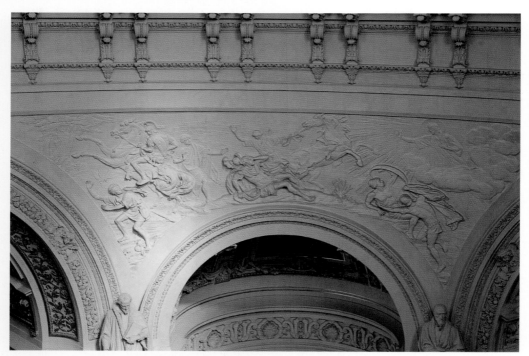

Zwickelrelief in der Kuppel »Die Bekehrung des Paulus«

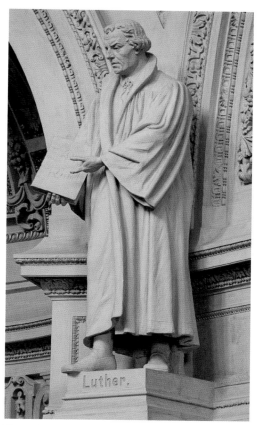

Martin Luther

Philipp Melanchthon

von Brandenburg (Harro Magnussen) sowie Herzog Albrecht von Preußen (Max Baumbach). Alle diese Herrscher haben sich in besonderer Weise um die Reformation verdient gemacht. Wenig bekannt scheint, dass Herzog Albrecht von Preußen (1490–1568), der Hochmeister des Deutschen Ordens und damit ein führender Kleriker der katholischen Kirche, der erste protestantische

Fürst im deutschsprachigen Raum war. 1525 gab er sein Amt auf – im selben Jahr hatte Luther Katharina von Bora geheiratet und damit die letzten Bindungen an den alten Glauben gelöst. Mit dem Ende seines Ordens legte er den Grundstein für das neue Erbherzogtum Brandenburg und wurde zum weltlichen Herrscher der Provinz Preußen, die zum polnischen Königshaus gehörte.

Joachim II. und die Einführung der Reformation in Berlin

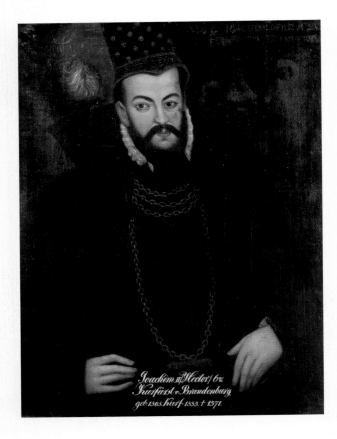

Kurfürst Joachim II. Gemälde von Lucas Cranach d. J., 1571

Mit Joachim II. (1505–1571) verbindet sich die Einführung der Reformation in Berlin. Hatte er dem sterbenden Vater sowie seinem Schwiegervater, dem polnischen König Johann Sigismund, noch schriftlich versprechen müssen, niemals vom alten Glauben abzufallen, so gab er doch 1539 sein fürstliches Einverständnis zur Bitte des Berliner Rates, das »Sakrament in beiderlei Gestalt« – katholisch und lutherisch – zu erhalten. Bereits im Jahr zuvor hatten die Stände die »Abschaffung der kirchlichen Missbräuche« gefordert. Am 1. November 1539 empfing Joachim II. das Abendmahl »in beiderlei Gestalt«. Tags darauf erhielten auch die Bürger in Berlin und Cölln das lutherische Abendmahl. Eine neue Kirchenlehre wurde eingeführt, mit der die lutherische Lehre in Berlin zugelassen wurde. Der katholische Ritus

allerdings wurde zumeist beibehalten – verboten waren nun jedoch die Segnung von Wasser, Salz und Kräutern, die Ohrenbeichte, Kerzen sowie die Feuerweihe zu Ostern, die gegen Brandgefahr helfen sollten. Beibehalten wurden Prozessionen, die Kleiderordnung der Priester, Kerzen bei der Taufe, die Palmenweihe, die Fußwaschung und bildliche Darstellungen der Weihnachts-, Passions- und Auferstehungsgeschichte.

Propst Buchholzer, der entscheidend mitgeschrieben hat an der neuen Kirchenordnung, war recht entsetzt über Joachims Vorliebe für das Katholische und fragte Martin Luther danach. In der für ihn typischen, gewitzten Diktion antwortet ihm der Reformator: »Gnad und Friede durch Christum, lieber Herr Propst! Ich muss kurz sein mit schreiben, um meines Haupts Schwachheit

halben. Unser aller Bedenken auf die Kirchen – Ordnung eures Chur – Fürsten, des Marggrafen, meines gnädigsten Herrn, werdet ihr in den Brieffen genugsam vernehmen. Was aber betrifft, daß ihr euch bescheret, die Chor – Kappe, oder Chorrock in der Prozeßion, in der Bet – oder Kreutzwochen, und am Tage Marie zu tragen, und den Circuitum (Umzug) mit einem reinen Responsorio (Wechselgesang) um den Kirch – Hof des Sonntags und auf das Oster – Fest mit dem Salve festa dies die Sei gegrüßet, festlicher Tag! (ohn Umtragen des Sakraments) zu halten, darauf ist dies mein Rath: Wenn euch euer Herr, der Marggraf und Churfürst, will lassen das Evangelium Christi lauter, klar und rein predigen, ohne menschlichen Zusatz; und die beyden Sakramente, der Taufe und des Bluts Jesu Christi, nach seiner Einsetzung reichen und geben lassen und fallen lassen die Anruffung der Heiligen, daß sie nicht Nothhelfer, Mittler und Fürbitter seyn und die Sakramente in der Prozeßion nicht umtragen, und lassen fallen die täglichen Messen der Todten, und nicht lassen weyhen Wasser, Salz und Kräuter … – so gehet in Gottes Namen mit herum … Und hat euer Herr, der Chur – Fürst, an einer Chor – Kappe oder Chor – Rock nicht genug, …, so ziehet derer dreye an, … Haben auch ihre Churfürstliche Gnaden nicht genug an einem Circuitu oder Prozeßion, daß ihr umher gehet, klinget und singet, so gehet sieben mal mit herum, … Und hat euer Herr, der Marggraf, ja Lust dazu mögen Ihre Churfürstliche Gnaden ja vorher springen und tantzen, mit Harffen, Paucken, Cimbeln und Schellen … Denn solche Stücke, …, geben oder nehmen dem Evangelium gar nichts; doch daß nur nicht eine Noth zur Seligkeit, und das Gewissen damit zu verbinden, daraus gemacht werde. Und könt ichs mit Pabst und Papisten soweit bringen, wie wolt ich Gott danken und so fröhlich sein!«[28]

So wurden also weiterhin der Magdalenen- und der Erasmus-Tag als die Namenstage der damaligen Schutzheiligen auch im lutherischen Dom mit den alten Riten gefeiert.

Ein Vierteljahrhundert nach Einführung der Reformation gab Joachim II. ein großes Dankfest im Dom. Noch viel prunkvoller wurde das Ereignis 1569 gefeiert – sowohl zum 30-jährigen Jubiläum der Reformation als auch zur Mitbelehnung des Kurfürsten in Preußen, die seine Einkünfte und seinen Machtbereich kräftig erweiterten. Der Chronist Hafftitz gibt einen Eindruck: »Im September hat Markgraf Joachim II., nachdem er die gesamte Hand an dem Herzogtum Preußen erlangt, das 1564 eingesetzte … Gedenkfest der Reformation, viel herrlicher als je zuvor gehalten und haben alle Jungfrauen beider Städte Berlin und Cölln, so über 12 Jahre alt gewesen, in weißen Kleidern, in Badekitteln mit ausgespreizten Haaren, desgleichen alle Praktikanten von den Dörfern auf drei Meilen herum in priesterlichem Ornate … in der Prozession gehen müssen, und ist der Kurfürst in einem güldenen Stück, mit Zobel gefüttert, auf einem goldfarbenen Gaule, so ihm der Herzog von Preußen verehret, hinter dem Dompropste hergeritten … Nach vollendetem Amte aber, um drei Uhr Nachmittags, hat sich der Kurfürst vor dem Altare im Chore auf einen hohen Lehnstuhl gesetzt, das Kurschwert in der Hand; dann hat der Kanzler, Doktor Lambertus Distelmeier, …, eine stattliche Oration gethan, bei einer Stunde lang, …«[29]

Joachim II. war eigentlich ein Gegner der Reformierten Kirche: Er verbot Zwinglis Lehren und befahl, dass jener »Art von Menschen, welche man jetzt kalvinisch nennt«, dass Leuten »dieser Sorte« keine Lebensmittel zu spenden wären. Bereits als Kurprinz musste er im Auftrag seines Vaters Joachims I. hart gegen Gottesdienstbesucher und Prediger vorgehen, die lutherische Lieder angestimmt hatten, was seinerseits zu einem Tumult geführt hatte. Joachim I. verbot es, »ausgelaufene Mönche und Pfaffen zu Pfarrherren anzunehmen« und befahl die ordnungsgemäße Zahlung der Gebühren an die Priester – andernfalls drohte Gefängnis.[30]

Es muss eine ganz ungewöhnliche Erfahrung für die Menschen jener Zeit gewesen sein, als es plötzlich zur Mode wurde, nicht nur in der Kirche, sondern auch auf dem Markt lutherische Lieder anzustimmen.

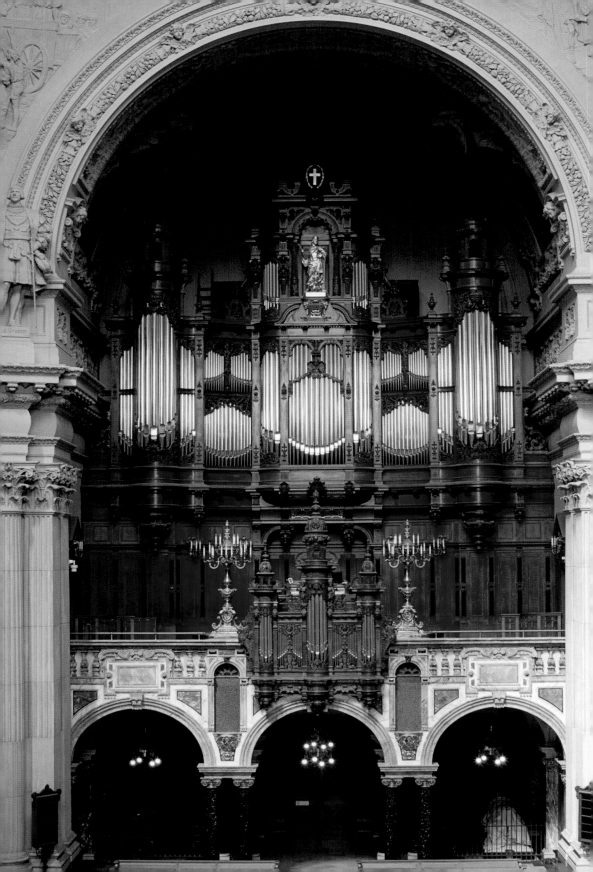

Musik im Dom

Tatsächlich spielte die Musik eine ganz außerordentliche Rolle im lutherischen Denken. Nicht zufällig findet sich das Standbild des Reformators zwischen Altar, Kanzel und Orgel.

Neben der Predigt war die Musik für Martin Luther ein wichtiges Medium des Gottesdienstes. »Nichts auf Erden ist kräftiger, die Traurigen fröhlich, die Ausgelassenen nachdenklich, die Verzagten herzhaft, die Verwegenen bedachtsam zu machen, die Hochmütigen zur Demut zu reizen, und Neid und Hass zu mindern, als die Musik« (WA 50, 370). Mit diesen Worten hat Martin Luther die Wirkung und Bedeutung der Musik beschrieben. Lieder waren es, neue Lieder, mit denen reformatorische Theologie und evangelisches Katechismuswissen vor mehr als 450 Jahren publikumswirksam verbreitet wurden. Die Reformation war in gewisser Weise eine Singbewegung.

Kaffeepause der Orgelbauer (1904)

Sauer-Orgel

Das Singen und Musizieren nimmt im lutherischen Glaubensbekenntnis also eine ganz besondere Bedeutung ein. Entsprechend dieser Bedeutung wurde auch für den Berliner Dom ein besonderes Instrument notwendig. Der berühmte preußische Hoforgelbaumeister Wilhelm Sauer aus Frankfurt an der Oder schuf mit der Orgel, die sich in der Nordempore befindet, ein Meisterwerk: Das Instrument wurde zeitgleich mit dem Dom entworfen und ist dementsprechend perfekt auf die akustischen Bedingungen des Raums abgestimmt. Kirche und Instrument wurden gemeinsam am 27. Februar 1905 geweiht – zu diesem Zeitpunkt war die Sauer-Orgel mit ihren 7269 Pfeifen und 113 Registern, verteilt auf vier Manuale und Pedale, die größte Deutschlands. Der Orgel-Prospekt wurde, wie die Kanzel, von Otto

Raschdorff, dem Sohn des Dombaumeisters, entworfen und entsprach den neuesten technischen und musikalischen Standards. Das Schnitzwerk aus Eichenholz ist etwa 20 Meter hoch und 14 Meter breit. In der marmornen Emporenbrüstung ist das Rückpositiv der Orgel untergebracht.

Glücklicherweise blieb das Instrument auch bei der schweren Zerstörung durch einen Bombentreffer im Mai 1944 weitgehend unbeschädigt. Damals war die brennende Kuppel in die Predigtkirche gestürzt und hatte den Boden bis hinab zur Gruft durchschlagen. Kurz vor Kriegsende 1945 geriet das Instrument dann aber noch mehrfach unter Beschuss. Die ärgsten Schäden erlitt die Orgel jedoch in der Nachkriegszeit: Etwa 1400 Pfeifen wurden gestohlen und als Altmetall auf dem Schwarzmarkt verkauft.

Gesamtansicht der Sauer-Orgel

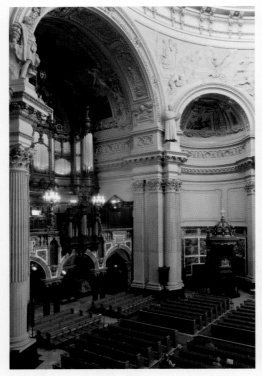

Die Orgel von der Kaiserempore aus gesehen

Schnitzkunst an der Orgel, Detail vom Hauptprospekt

In den Jahren von 1991 bis 1993 wurde das Instrument durch die Erbauer-Firma restauriert. Heute ist die Sauer-Orgel die größte noch im ursprünglichen Zustand erhaltene Orgel der Spätromantik.

Domorganist Andreas Sieling stellt Ihnen sein Instrument näher vor:

»Es ist fast ein Wunder, dass unsere Sauer-Orgel die Zerstörung des Berliner Doms fast unbeschadet überdauert hat. Besucher aus aller Welt können bei uns eine der schönsten spätromantischen Orgeln Europas mit ihren authentischen und unverwechselbaren Klangfarben genießen. Unsere Orgel erklingt regelmäßig in Konzerten, Vespern, Gottesdiensten und täglichen Andachten. Aufgrund ihrer aufregenden Geschichte verkörpert sie gewissermaßen die klingende Seele der Stadt Berlin.«

Neben dem aufwändigsten Instrument wurde und wird im Dom auch das einfachste gepflegt: die menschliche Stimme. So bekrönt die goldene Statue König Davids die Orgel. Es ist übrigens die einzige Darstellung einer alttestamentlichen Figur im gesamten Kirchenraum, weshalb bis heute berichtet wird, die Figur sei ein Geschenk der Jüdischen Gemeinde. Leider gibt es dazu keinerlei archivalischen Belege. Erwähnenswert ist jedoch, dass der Dom immer ein besonderes Verhältnis zur jüdischen Gemeinde unterhielt, das selbst in finstersten Zeiten zum Ausdruck kam. So finden sich in den Akten des Domarchivs Ausführungen des Domkirchenkollegiums vom 23. September 1941: »Im Hinblick auf einen Vorfall im Hauptgottesdienst am letzten Sonntag wird beschlossen, die Hilfskirchendiener anzuweisen, sich jedes Eingriffs gegenüber Kirchenbesuchern, die den Judenstern tragen,

zu enthalten, etwaige Schwierigkeiten, Zweifelsfragen etc. aber sofort dem für die äussere Ordnung in den Gottesdiensten allein verantwortlichen Domküster zu melden.«[31] Und knapp eine Woche später wird der Beschluss bekräftigt: »Es wird beschlossen, die Hilfskirchendiener durch den Domküster dahin instruieren zu lassen, dass nichtarischen Christen eine Teilnahme an den Gottesdiensten kirchlicherseits nicht verwehrt werden kann und dass sie bei etwaigen Störungen, Zweifelsfragen pp. dem Domküster als der für die Aufrechterhaltung der äusseren Ordnung in den Gottesdiensten zuständigen Stelle sofort Meldung zu machen, sich eigener Massnahmen aber zu enthalten hätten. Gez. D. Doehring, Nentwig, Dr. von Dryander.«[32] Erinnert sei in diesem Zusammenhang auch an Pfarrer Heinrich Grüber, der für seine Äußerung angefeindet wurde, »Die Nazis sind mit

einem Beefsteak zu vergleichen, außen braun, und, wenn man es anschneidet, läuft die rote Suppe.«[33] Grüber, der auch angesichts rechtlicher Auseinandersetzungen vom Domkirchenkollegium gegen den Willen der Gemeinde als Pfarrer in Berlin-Kaulsdorf eingesetzt wurde, überlebte von 1940 bis 1943 die Konzentrationslager Sachsenhausen und Dachau. Nach ihm benannt ist auch das »Büro Pfarrer Grüber«, eine Anlaufstelle für verfolgte Christen jüdischer Abstammung, die von der Bekennenden Kirche eingerichtet worden war. Nach 1945 wurde er in Berlin Propst und nebenamtlicher Pfarrer der niederländischen Gemeinde. Von 1949 bis 1959 war Grüber, dem allerdings auch zweifelhafte Zitate zuzuschreiben sind, Bevollmächtigter des Rats der Evangelischen Kirche in Deutschland bei der Regierung der Deutschen Demokratischen Republik.

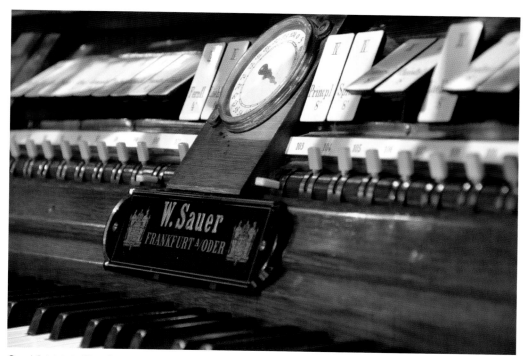

Orgel-Spieltisch (Detail)

Chöre

König David ist das Symbol für zweierlei: für die Begründung einer Herrscherdynastie – anschaulich gemacht durch die Krone – und für die Musik – gut erkennbar an seiner Harfe.

König David hatte mit Geschick und Mut einen machtvollen, geeinten Staat geschaffen. David – das bedeutet der »Liebling« oder der »Geliebte« – wird geehrt als der große König Israels, der sein Reich einte und klug regierte. David, der junge Hirte, der nach der Überlieferung von Gott für die Herrschaft vorbestimmt worden war, wird hier im Dom zunächst zu einer Metapher der guten, der christlichen Regentschaft des Kaiserhauses. Denn so wie König David sein Reich einte und eine lang während Dynastie begründete, so wollte auch die Dynastie der Hohenzollern als Begründer und Herrscherhaus des erst seit 1871 bestehenden Deutschen Kaiserreiches verstanden werden.

Doch mit der Figur König Davids und ihrer Anbringung direkt an der Orgel verbinden sich vor allem religiöse Kontexte. Schon im Buch Samuel des Alten Testaments wird die besondere Macht der Musik beschrieben: Der junge David wurde an den Hof König Sauls gerufen. Mit seiner Musik sollte er den Herrscher heilen, sobald »der böse Geist von König Saul Besitz ergriff«. Musik heilt und erlöst, oder wie Luther sagte: Sie fördert die Tugend und innere Umkehr. Im Genuss der Musik fühlt sich der Mensch Gott besonders nah.

Im Berliner Dom ist die Domkantorei zuständig für die Pflege der Musik – sowohl ihrer Traditionen als auch der neueren Entwicklungen. Denn die protestantische Musikkultur ist seit jeher stark zeitgenössisch geprägt. So wurden im Berliner Dom neben Bach und Mendelssohn auch Kompositionen von Arthur Honegger oder eine Techno-Oper aufgeführt. Bereits 1568, noch unter der Regierung von Kurfürst Joachim II., wurde im Eichborn-Verlag in Frankfurt an der Oder ein erstes lutherisches Gesangsbuch für den Dom gedruckt.

Zwei der bedeutendsten deutschen Chöre – der Staats- und Domchor Berlin sowie die Berliner Domkantorei – gehören zu den traditionsreichsten Institutionen ihrer Art. Der Staats- und Domchor Berlin, der heute von der Universität der Künste getragen wird, existiert bereits seit 1465, als Kurfürst Friedrich II. fünf Singknaben für die Musik in seiner »Dhumkerke« (Domkirche) engagierte. Friedrich Wilhelm IV. reorganisierte den Chor und ermöglichte somit eine künstlerische Renaissance unter der Leitung von Felix Mendelssohn-Bartholdy. Die musikalische Bedeutung des Hof- und Domchors, wie er bis 1918 hieß, lässt sich daran ablesen, dass der 1889 zum Chorleiter ernannte Albrecht Becker nach dreijährigem Engagement einen Ruf vom berühmten Leipziger Thomanerchor erhielt – und dann doch lieber in Berlin blieb, nachdem Kaiser Wilhelm II. sein Gehalt erhöht hatte.

König David

Konzertplakate aus den Jahren 1912 und 1913

Domkantor Tobias Brommann:

»Die Chormusik hat im Berliner Dom eine lange Tradition. Der Staats- und Domchor wurde 1465 gegründet und ist damit der älteste Chor Deutschlands. Er zählt zu den besten Knabenchören Deutschlands. Er ist organisatorisch an der Universität der Künste beheimatet und mit der Singakademie zu Berlin vernetzt. Die Leitung des Hauptchores und die Verantwortung für die intensive Nachwuchsarbeit hat Prof. Kai-Uwe Jirka. Nach dem Mauerbau 1961 waren auch viele Chöre voneinander getrennt. Herbert Hildebrandt sammelte die Sprengel im Ostteil Berlins zusammen und gründete einen neuen Chor, der heute unter dem Namen ›Berliner Domkantorei‹ hier am Hause beheimatet ist. Die Gründung dieses Chores, der aus gut 130 Sängerinnen und Sängern besteht, ist also eine unmittelbare Folge des Mauerbaus.

Die Berliner Singschule ist sozusagen das ›jüngste Kind‹ in der Chorlandschaft am Dom. In 3 neuen Chören singen Jungen und Mädchen ab 4 Jahren. Über Netzwerk ›Benevoli‹ sind auch diese Chöre mit der Singakademie zu Berlin verbunden. Die meisten Gottesdienste werden von diesen Chören mit festlicher Musik bereichert. Daneben zählen die Konzerte a-cappella und Oratorien zu den musikalischen Höhepunkten am Berliner Dom.«

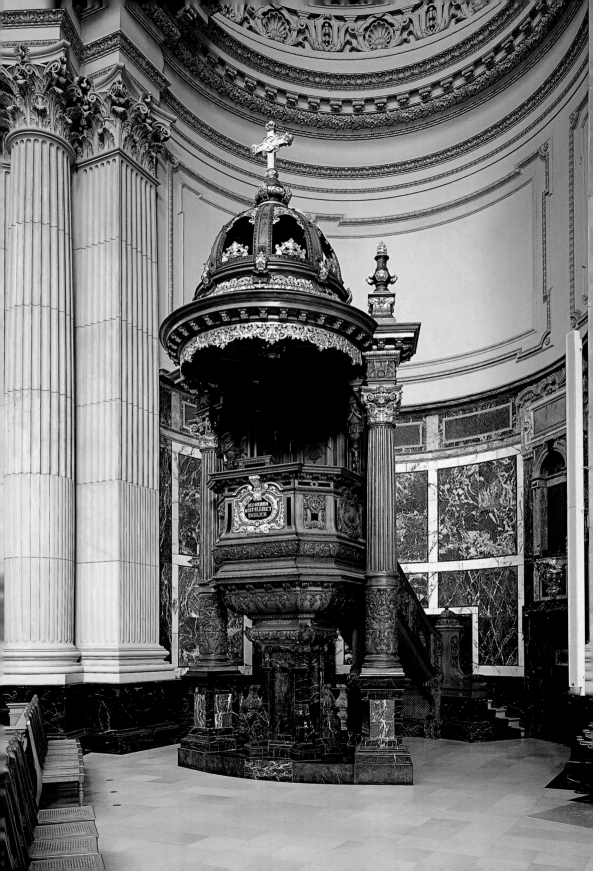

Kanzel und Altar

Martin Luther gehört zweifellos zu den prägenden Figuren der deutschen, ja der europäischen Geschichte. Er war ein im Glauben Leidender und Kämpfender – nichts anderes als sein Gewissen trieb ihn zur Reformation der alten Papstkirche, zur Hinwendung zu den Heiligen Schriften der Bibel, in denen sich das Wort Gottes offenbart, und zur Abkehr von einem Großteil der Gebräuche und Gepflogenheiten der kirchlichen Tradition, die ihm durch nichts legitimiert schienen.

Luther entwickelte eine eigene theologische Lehre, deren wesentliche vier Punkte auch heute noch in allen protestantischen Kirchen gültig sind. Es sind die vier Grundsätze des *allein*:

sola scriptura: allein die Heilige Schrift ist die Grundlage des christlichen Glaubens, nicht die Tradition.
solus Christus: allein Christus, nicht die Kirche, eröffnet dem Gläubigen den Weg zum Heil.
sola gratia: allein durch die Gnade Gottes wird der glaubende Mensch errettet, nicht durch eigenes Tun.
sola fide: allein durch den Glauben wird der Mensch gerechtfertigt, nicht durch gute Werke.

Luther schätzte die klare Analyse wie die scharfe Argumentation und pflegte einen deutlichen Ton, wo immer es ihm nötig schien. So wie seine Predigten, Tischreden und Vorlesungen von einer bildgewaltigen Sprache waren, so las er Fürsten wie Bauern die Leviten und gemahnte sie an ihre christlichen Pflichten. Worte waren das Werkzeug Martin Luthers. Denn allein in der Sprache, in den Heiligen Schriften, offenbart sich das Wort Gottes. Weil ihm die Heilige Schrift die Grundlage des Glaubens bildete, übersetzte er die lateinische Bibel ins Deutsche, um sie jedermann zugänglich zu machen. Und dass prinzipiell jeder gläubige Christ das Wort Gottes wahrnehmen, verstehen und verkünden könne, war ein wesentlicher Bestandteil seiner Lehre. Das schloss ausdrücklich auch die Frauen ein. Die Auslegung der Heiligen Schrift erfolgt in der Predigt.

Die Kanzel dafür wurde von Otto Raschdorff, dem Sohn des Dom-Architekten, entworfen. Sie ist aus Eichenholz geschnitzt und zum Teil vergoldet. Der Unterbau besteht aus schwarzem Marmor. Vorn am Kanzelkorb verweist die Inschrift »Des Herrn Wort bleibet ewiglich« auf die Funktion und Bedeutung der Predigtkanzel.

»Ewiglich« dauerten offenbar auch die Predigten, die 1692 zum Skandal und Streit führten. Nachdem Kurfürst Friedrich III. eine Reihe von Klagen über die sehr langen Predigten anhören musste, versuchte er vergeblich diese auf eine Stunde zu beschränken. So ließ er 1692 heimlich ein Stundenglas an der Kanzel des (alten) Doms anbringen. Domprediger Brunsenius klagte vor der Gemeinde öffentlich gegen solche Bevor-

Inschrift am Kanzelkorb

mundung, woraufhin Friedrich III. reagierte: »Was? Bin ich nicht supremus episcopis?« Nachdem Brunsenius immer wieder insistierte, gab der Kurfürst nach: »Ich habe es zur Schonung der Geistlichen angeordnet; ich liebe sie so, daß ich sie gern konservieren wollte.« So überlieferte es der Amtsbruder, Hofprediger Daniel Ernst Jablonski.[34] Die Predigten und wohl vor allem die Prediger schienen immer besonders schwierig. Schon Joachim Friedrich forderte in seinem Edikt vom 25. Mai 1608, in dem er die kirchlichen Gebräuche reformierte und den Dom zur obersten Pfarrkirche bestimmte, dass »das Predigen von gelahrten und genugsam qualificirten Personen ins künftige verrichtet, und der Gottesdienst, allermassen es sich gebührt, auch emsiger, und mehrer Andacht … bestellet werden möchte: damit die Kirche, so allbereit an Zuhörern fast sehr abgenommern, hinwieder durch gewisse Prediger … in guten Stand erhalten werde«.[35] Und König Friedrich Wilhelm I. rief die Geistlichen auf, »keine stachlichten Predigen« zu halten und

das »Pfaffengezänk« zu lassen. Noch in seinem Todesjahr empfahl er ausdrücklich, »in der guten Art des Oberhofpredigers Jablonski zu predigen und ihn zum Muster und Exempel zu nehmen als in dessen Predigten, benebst einer kurzen, deutlichen und erbaulichen Erklärung der Textwörter Schlüsse auf Schlüsse zu finden seien, wodurch die Herzen der Zuhörer gerührt und von dem Grund und der Wahrheit des Vortrages erbaulich überzeugt werden.«[36]

Hintergrund war nicht allein die mögliche Langeweile der Predigten, sondern ein konfessioneller Streit, der erst 1817 von Friedrich Wilhelm III. im Schinkelschen Dom beigelegt werden konnte – und der in der Form des Altartisches seinen Ausdruck auch im heutigen Dom findet. Der Triumphbogen und eine siebenstufige Treppe trennen den Altarraum entsprechend seiner besonderen liturgischen Bedeutung vom Hauptraum. Aufwändige Architektur in zahllosen Material- und Farbwerten unterstreichen seine Sonderstellung: Reich erstrahlt das vergoldete

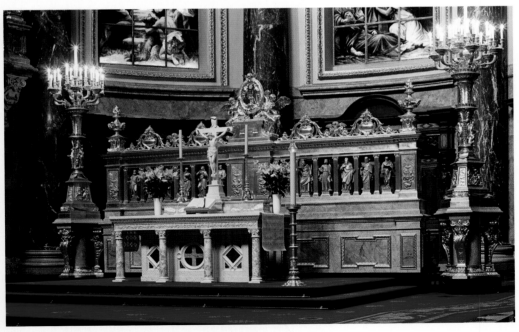

Gesamtansicht Altartisch, Apostelschranke und Kandelaber

Schmuckwerk in den Wandfeldern. Dunkelrot heben sich die Säulen und Pilaster aus Thüringer Marmor davon ab.

»Lasset Euch versöhnen mit Gott« – zwei Engel laden mit dieser Inschrift in der Kartusche, oben im Scheitel des Triumphbogens, zur inneren Einkehr, zur Ruhe und zum Gebet. Unmittelbar hinter den Worten finden Sie erneut die Taube, die den Heiligen Geist symbolisiert. Zugleich rekurriert der Bibelspruch auf den Jahrhunderte währenden Konfessionsstreit zwischen Lutheranern und Reformierten. Im Zentrum des Altarraums stehen naturgemäß der Altartisch selbst und die Apostelschranke. Beide Ausstattungsstücke sind aus dem alten Schinkel-Dom übernommen. Der Altartisch aus weißem Marmor und rötlichem Onyx, den Schinkels Schüler Friedrich August Stüler 1850 schuf, steht vorn. Darauf befinden sich ein helles Kruzifix, ihm zu Füßen die Bibel sowie seitlich zwei Leuchter mit Adlerdekor, die ebenfalls schon im Schinkel-Dom zur Ausstattung gehörten. Die Besonderheiten des Altars fallen vielleicht nicht jedem sogleich ins Auge. Aber er ist eine Verknüpfung von zwei ursprünglich getrennten Altarformen, nämlich dem reformierten Tischaltar und dem lutherischen Blockaltar.

So werden zwei evangelische Altartraditionen vereint. Denn die Berliner Domgemeinde gehört zur Kirche der Union: 1817 (300 Jahre nach Luthers Thesenanschlag) wurden auf Geheiß von König Friedrich Wilhelm III. die lutherischen und reformierten Gemeinden in der Evangelischen Kirche in Preußen uniert, das heißt vereint. So wurde die Domgemeinde zur ersten und führenden Gemeinde der neuen preußischen Landeskirche.

Seit der Regierungszeit Joachims I. gab es heftigen Streit zwischen Lutheranern und den Anhängern eines reformierten Ritus. Mit der Kabinettsordre vom 27. September 1817 führte Friedrich Wilhelm III. die Union ein: »Schon meine in Gott ruhende erleuchtete Vorfahren, …, haben, mit frommem Ernst es sich angelegen sein lassen, die beiden getrennten protestantischen Kirchen, die Reformirte und die Lutherische, zu

einer evangelisch-christlichen in Ihrem Lande zu vereinigen. Ihr Andenken und ihre heilsame Absicht ehrend, schließe ich mich gern an sie an und wünsche ein Gott wohlgefälliges Werk, welches … unter dem Einflusse eines bessern Geistes, welcher das Außerwesentliche beseitiget, und die Hauptsache im Christenthum, worin beide Confessionen Eins sind, festhält, zur Ehre Gottes und zum Heil der christlichen Kirche, in meinen Staaten zu Stande gebracht und bei der bevorstehenden Säcularfeier der Reformation damit den Anfang gemacht zu sehen! Eine solche wahrhaft religiöse Vereinigung der beiden, nur noch durch äußere Unterschiede getrennten protestantischen Kirchen, ist den großen Zwecken des Christenthums gemäß, sie entspricht den ersten Absichten der Reformatoren; sie liegt im Geiste des Protestantismus; sie befördert den kirchlichen Sinn; sie ist heilsam der häuslichen Frömmigkeit …«[37]

Das schien dringend geboten. Das Figurenprogramm verdeutlicht die Union der lutherischen Konfession, für die Luther und Melanchthon stehen, sowie der reformierten, die sich mit Zwingli und Calvin verbindet. Beide Glaubensbekenntnisse unterschieden sich vor allem in der Form der Gottesdienste: Die Lutheraner behielten viele Elemente der katholischen Messe bei, während die Reformierten, die sich auf den Heidelberger Katechismus von 1563 beriefen, nur ausdrücklich biblisch begründete Riten anerkannten und die Predigt ins Zentrum rückten.

Mit dem königlichen Dekret war ein Jahrhunderte dauernder Grabenkrieg in Berlin zumindest an der Oberfläche beendet. So hatte jeder Hohenzollernprinz noch 1593 schriftlich garantieren müssen, »dass er bei der lutherischen Kirche und besonders der Formula concordia lebenslang verharren und keine Änderung in Religionssachen künftighin vornehmen wollte«.[38] Wie von Joachim I. eingeführt, sollte es bei der lutherischen Lehre bleiben.

Mit Johann Sigismund änderte sich die Situation vollkommen – er wechselte zum reformierten Bekenntnis: »Bei meiner Seligkeit! Mir sind die Augen aufgegangen! Ohne auch nur

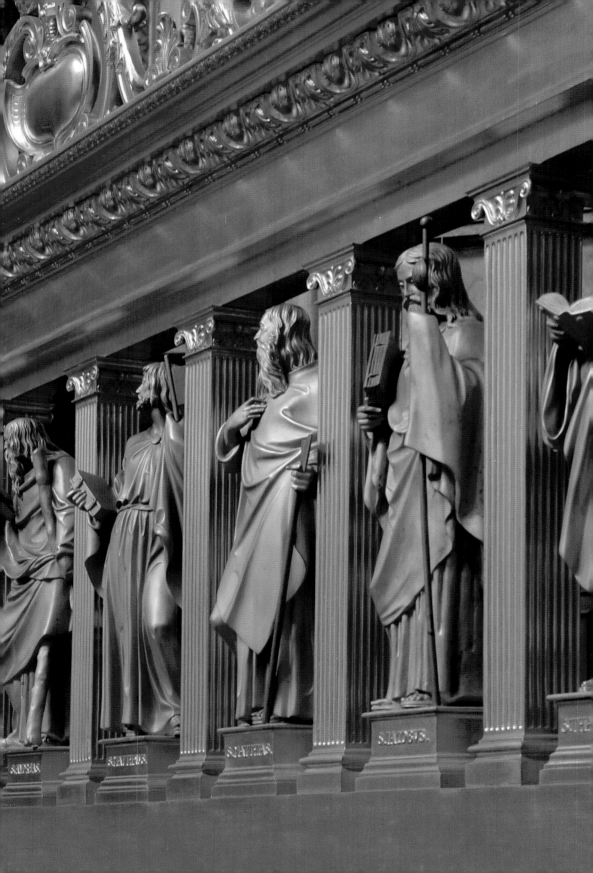

eines Menschen Zutun habe ich meine Überzeugung geschöpft, in welcher ich nun Ruhe habe in meinem Gewissen.«[39] Markgraf Ernst, sein Bruder, hatte bereits Pfingsten 1610 das reformierte Abendmahl empfangen. Johann Sigismund ließ seinen geplanten Übertritt am 18. Dezember 1613 vor den im Schloss versammelten Geistlichen verkünden, sicherte den Lutheranern aber zugleich freie Religionsausübung zu. Es ist das erste Mal, dass die Religionsausübung allein dem Gewissen geschuldet war - nicht mehr dem Fürsten nach der tradierten Formel *cuius regio, eius religio*. Noch in Friedrichs des Großen Wort, jeder möge nach seiner eigenen Façon selig werden, klingt dieser Gedanke nach.

Das Berliner Volk war gegen die reformierte Lehre: Hofprediger Salomo Finck, der am 17. Oktober 1613 für die reformierte Lehre geworben hatte, wurde mit Steinwürfen bedroht und konnte nur unter Schutz nach Hause entkommen.

Am 1. Weihnachtsfeiertag 1613 gab es von Finck die erste reformierte Abendmahlfeier im Dom vor 55 Besuchern. Dompropst Gedicke, der sich energisch gegen den Kalvinismus wandte, floh am 11. März 1614, gewarnt von der lutherisch gebliebenen Kurfürstin Anna, um einer vermuteten Verhaftung zu entgehen. Die Domprediger Füssel und Finck mussten anderthalb Jahre später um ihr Leben bangen: Am 30. März 1615, Gründonnerstag, hatte Johann Georg von Jägerndorf, der Bruder des Kurfürsten, sämtliches Dekor aus dem Dom entfernen lassen. Die Berliner tobten angesichts des Bildersturms – und als wenige Tage später, am 3. April 1615, mittags um ein Uhr, in St. Petri eine »stachlichte« Predigt von Diakon Peter Stuler den Aufruhr anheizte, wurde Domprediger Finck mit Steinen beworfen und sein Amtskollege Füssel wurde gar zu Hause überfallen und ausgeraubt. Ein Zeitgenosse schilderte jenen Karfreitag, »da der erste reformierte Prediger dieser Kirche, Fusselius, mit größter Lebensgefahr sein Amt verrichtete und nach ausgestandener Plünderung und Bestürmung seines Hauses (in der Nacht von Gründonnerstag auf Charfreitag) anderen Tags die Kanzel in ungewöhnlicher Kleidung, nämlich einem Unterkleide und grünen Kamisol, da ihm sonst nichts übrig geblieben, betreten und öffentlich, wiewohl mit Todesangst umgeben, geprediget«.[40]

Der Große Kurfürst hatte bereits in seinem Edikt vom 9. Juni 1632 bestimmt, dass das Gotteshaus, »so man ehemals den Dom oder das neue Stift und hernach Zur heiligen Dreifaltigkeit geheißen«, für immer »auf eine absonderliche Pfarrkirche und Paroccia derer, so sich zu unserer erkannten wahren reformierten Religion nach den prophetischen und apostolischen Schriften bekennen, gehalten und geachtet werden, auch also stetiglich sein bleiben sollte«.[41]

Obgleich dieses Edikt niemals aufgehoben wurde, war der Dom dann 1817 die erste Kirche der Union: Parallel zu den Staatsreformen seiner Minister Hardenberg und vom Stein trieb Friedrich Wilhelm III. seine Kirchenreform voran. Am 1. Oktober 1817 fand unter großem Geläut sämtlicher Glocken das gemeinsame Abendmahl aller Geistlichen, Stadtverordneten und Bezirksvorsteher statt. Vier Jahre später gab es eine neue Kirchenagenda für die Domgemeinde, die nach einigen Überarbeitungen am 12. April 1829 von allen Berliner Kirchen übernommen wurde.

Diese Kirchenunion war zunächst eine Verwaltungsunion. So behielt auch der Dom sein bis heute gebräuchliches Siegel von 1667, das neben der Inschrift *Ut rosa inter spinas* (Wie eine Rose unter Dornen) die Umschrift *Ecclesia reformata Coloniensis 1667* (Reformierte Kirche zu Cölln 1667) enthält.

Verborgene Schätze - die Sakramentsgefäße im Berliner Dom

Trotz aller denkbaren Vereinfachungen des reformierten Gottesdienstes im Vergleich zum katholischen Ritus gibt es auch bezüglich der beiden Sakramente der Taufe und des Abendmahls besondere Handlungen, für die besondere Objekte nötig sind.

Neben dem für Besucher nicht sichtbaren Taufstein von Christian Daniel Rauch zählen auch die »Vasa Sacra« zu den liturgischen Instrumenten. Diese Kelche, Weinkannen, Teller, Kreuze oder auch Weihrauchfässer sind meist mit hohem kunsthandwerklichem Können aus Edelmetallen gefertigt und mit Edelsteinen verziert worden. Im Berliner Dom sind diese Geräte vor den Augen der Besucher verborgen und können nur auf Anfrage zu Forschungs- und Ausstellungszwecken entliehen werden. So zum Beispiel die oben abgebildeten Wein-

flaschen, die in dieser robusten Form von den berittenen Soldaten bei Kriegszügen wegen ihrer Stabilität geschätzt waren. Die schweren und großen Flaschen aus dem Jahr 1612 standen zuvor auf dem Altar der Tauf- und Traukirche. Es handelt sich um einzigartige Stücke, komplett erhalten mit Schraubverschluss und Stöpsel. Sie wurden aus Silber geschmiedet, danach feuervergoldet und auf allen vier Seiten mit prächtigen Gravuren und Wappen verziert. Erkennbar sind Fahnen schwingende Landsknechte und Reiter, lebendige Jagd- und Kriegsszenen. Ehemaliges Kriegsgerät hat also hier im Dom seine deutlich friedfertigere Bestimmung gefunden.

Zwei Vierkantflaschen des Kurfürsten Johann Sigismund von Brandenburg, von Jeronimus Beham, um 1612. Silber, ziseliert, teilweise gegossen und vergoldet, 30,0 × 12,1 × 9,9 cm

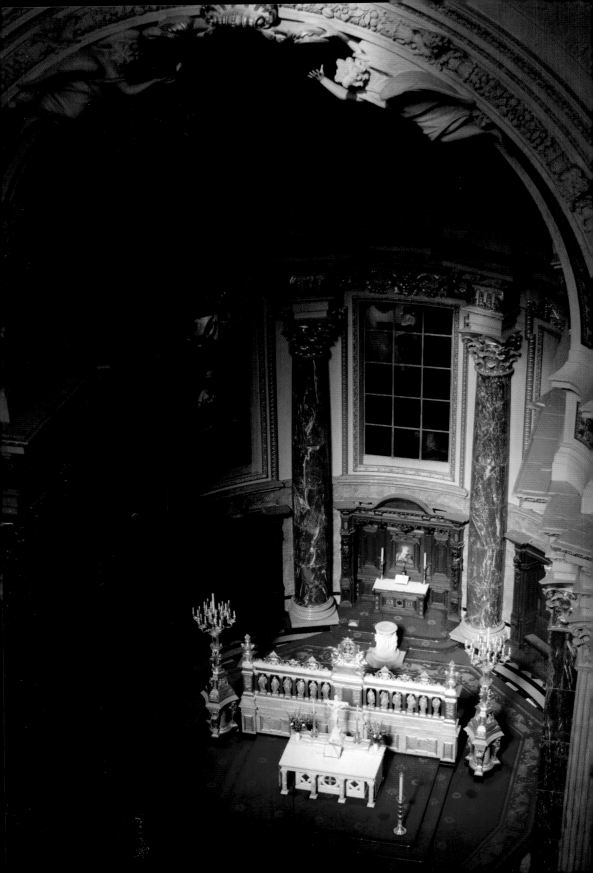

Altarraum

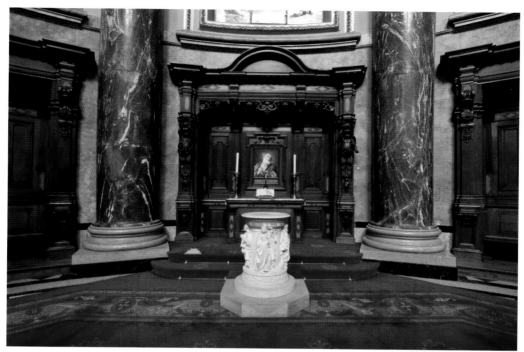

Taufstein und Petrusaltar

Hinter dem Altar befindet sich die eigens vergoldete Apostelwand, die ehemalige Chorschranke des Vorgängerbaus, die den Taufbereich vom restlichen Raum trennt. Links und rechts sind die gusseisernen Kandelaber aufgestellt, die wie die Apostelwand durch obere Bekrönungen dem neuen Dom angepasst wurden. Die Apostelwand von 1821/22 ist ein Entwurf Schinkels, ebenso wie die Kandelaber. Die zwölf Apostel sind Nachbildungen jener Figuren des Grabes des hl. Sebaldus, das die Werkstatt Peter Vischers (1455–1529) 1519 in Nürnberg anfertigte. Die ursprünglich bronzenen Figuren wurden 1905 für den Dom vergoldet.

Für das Publikum nicht sichtbar befindet sich hinter dem Altar der weiße, marmorne Taufstein, den der bedeutendste Künstler der Berliner Bildhauerschule, Christian Daniel Rauch (1777–1857), 1833 für den Schinkel-Dom geschaffen hat. Ein Altärchen mit Holzschnitzereien rundet diesen Bereich ab. Besonders interessant ist sicher jenes kleine Mosaikbild mit der Darstellung des Apostels Petrus. Es ist ein Geschenk Papst Leos XII. an den preußischen König Friedrich Wilhelm III. Leider ist das Original in der Nachkriegszeit untergegangen, weshalb in den Werkstätten des Vatikans eine Replik angefertigt wurde, die seit 1995 hier angebracht ist.

Detail Taufstein

Engel mit Abendmahlskelch am rechten Kandelaber

Die Schinkelschen Kandelaber links und rechts der Apostelwand wurden ebenfalls für den heutigen Dom vergoldet und auf Sockel gestellt, so dass sie sich besser in den Raum einfügen. Der linke Kandelaber nimmt mit seinem Bildprogramm und Bibelzitaten Bezug auf die Taufe, während der rechte dem Abendmahl gewidmet ist. Taufe und Abendmahl sind die beiden Sakramente im evangelischen Glauben.

An der runden Chorapsis werden auf 15 Metern in den großen rechteckigen Fenstern von links nach rechts zentrale Geschichten des christlichen Glaubens anschaulich gemacht: die Geburt Jesu im Stall von Bethlehem; die Kreuzigung Jesu, an die sich die Christenheit an Karfreitag erinnert und die Geschichte von der Auferstehung Christi am Ostermorgen. Auch diese Glasgemälde sind nach Entwürfen Anton von Werners angefertigt.

In den Ovalfenstern darüber sind Engel mit Palmzweig sowie mit Kelch und Kreuzfahne angebracht. Der Palmzweig ist das Attribut der christlichen Märtyrer; er ist zudem Zeichen des Sieges über den Tod und des Einzugs in das Paradies. Der Kelch verweist einerseits auf den »bitteren Kelch des Leidens«, den Christus mit seinem Opfertod auf sich nahm. Er erinnert somit an das letzte Abendmahl, als Jesus am Gründonnerstag, das heißt am Abend vor seinem Kreuzestod, ein letztes Mal mit seinen Jüngern zusammensaß und Brot und Wein mit ihnen teilte. Im Evangelium nach Lukas heißt es dazu: »Und Jesus nahm das Brot, dankte und brach's und gab's seinen Jüngern und sprach: Das ist mein Leib, der für euch gegeben wird; das tut zu meinem Gedächtnis. Desgleichen nahm er auch den Kelch nach dem Mahl und sprach: Dieser

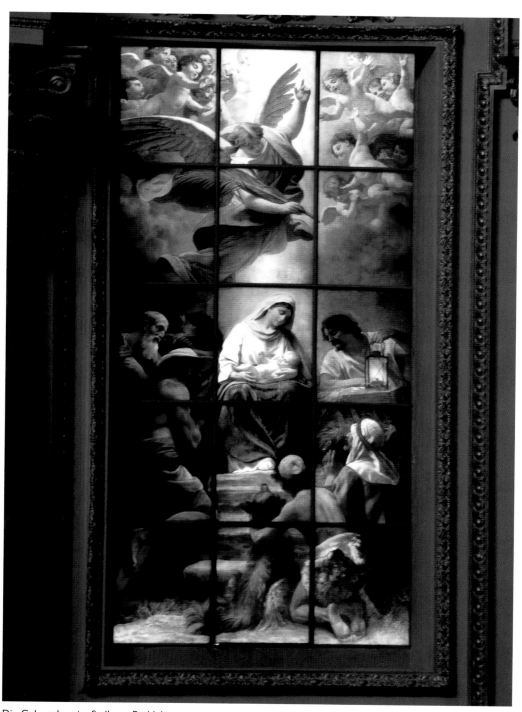

Die Geburt Jesu im Stall von Bethlehem

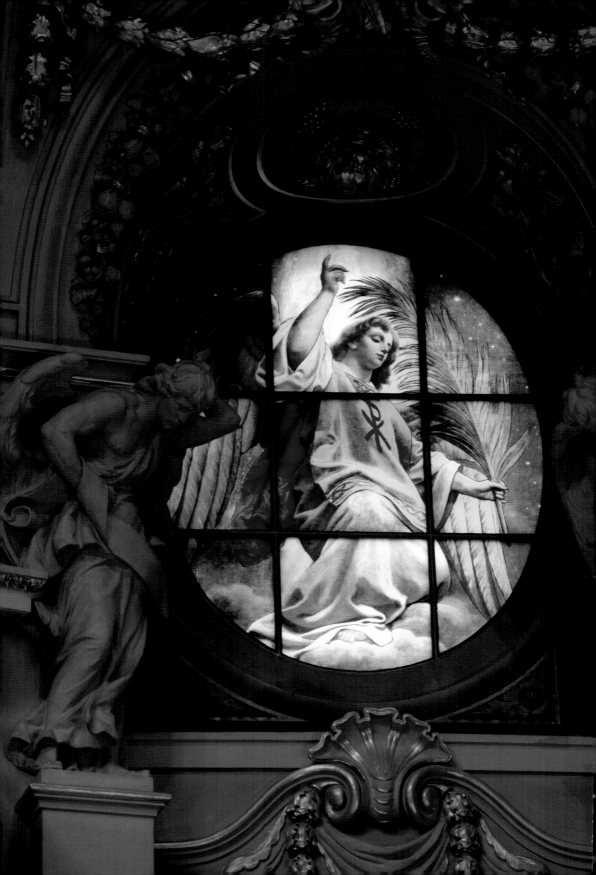

Kelch ist der neue Bund in meinem Blut, das für euch vergossen wird«.

So symbolisiert der Kelch zudem die Gnade Gottes und die Vergebung der Sünden. Christus ist beim Abendmahl in den Gaben Brot und Wein gegenwärtig, die unter den Gläubigen ausgegeben werden. Die Kreuzfahne ihrerseits ist das Siegeszeichen des auferstandenen Christus, der den Tod überwunden hat.

Am runden Oberlicht in der Kuppel findet sich ein weiterer Bezug auf Christus: Die griechischen Buchstaben Alpha und Omega sind die symbolische Selbstbezeichnung Christi. Alpha und Omega sind der erste bzw. der letzte Buchstabe des griechischen Alphabets und verstehen sich hier im Sinne vom Anfang und Ende der Schöpfung. Sie sind hier verbunden mit dem Christusmonogramm: Chi und Rho – sie sehen aus wie X und P – sind die ersten beiden Buchstaben des griechischen Wortes für Christus.

Vervollständigt wird diese Buchstabensymbolik durch die Christussymbole Phönix, Fisch, Siegeskranz, Lamm und Pelikan. Das mythische Vogelwesen Phönix verweist auf Auferstehung, Unsterblichkeit und ewiges Leben. Der Fisch ist eines der ältesten Christussymbole und bezieht sich u. a. auf die Taufe und die Eucharistie. Die Kirchenväter deuteten die Buchstabenfolge des griechischen Wortes *Ichthys* für Fisch als Reihe der Anfangsbuchstaben der griechischen Worte »Jesus Christus Gottes Sohn Erlöser«

Lamm und Pelikan vervollständigen die Tiersymbolik mit Bezug auf Christus. So wie der Pelikan – nach alter Überzeugung – seine rechte Brust öffnet und mit seinem Blut seine Jungen füttert, so gilt der Pelikan als Symbol der Liebe Gottes zu den Menschen. Das Lamm bezieht sich doppeldeutig auf Christus, indem es auf ihn als Lamm Gottes, aber auch als Guten Hirten verweist. Links neben den Glasgemälden befindet sich das Wappen der Domgemeinde von 1667 mit der Inschrift »Ut rosa inter spinas« (Wie die Rose zwischen Dornen). Auf der rechten Seite erscheint das Wappen Martin Luthers mit Rose, Herz und Kranz.

Engel mit Kreuzfahne als Zeichen der Auferstehung

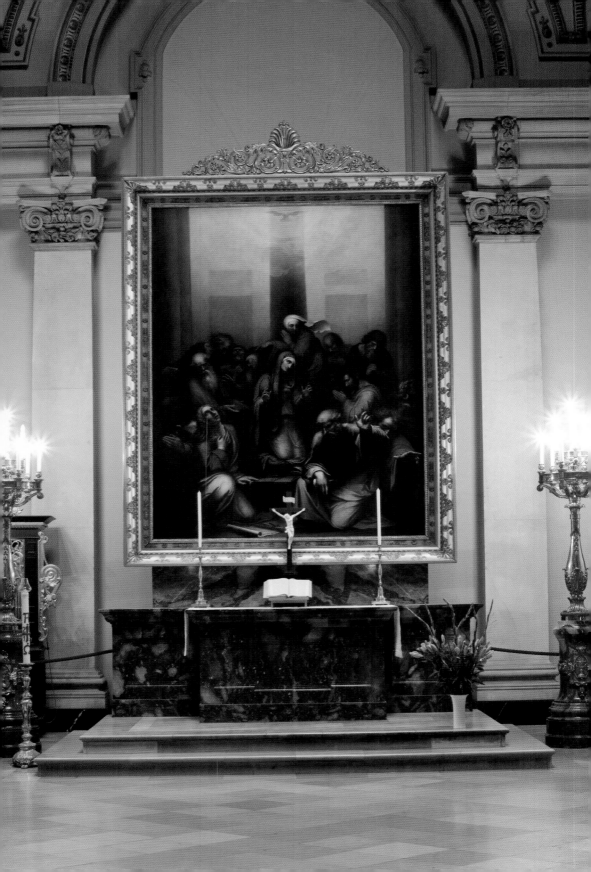

Neben der Predigtkirche

Tauf- und Traukirche

Ein gesonderter Bereich der Predigtkirche ist die Tauf- und Traukirche. 18 Meter lang und 9 Meter breit, bietet sie etwa 100 Personen Platz. Die Architektur mit einfachem Tonnengewölbe und einer Empore gibt dem Saal eine deutlich andere Anmutung als dem Hauptraum der Kirche: Schlichte Eleganz und zurückhaltende Dekoration verleihen diesem Raum die feierlich-ernste Atmosphäre.

Im Oberlicht deuten zwei verschlungene Hände auf die Funktion der Traukirche: »Fides« steht dort, das lateinische Wort für Glaube, aber auch für Treue und Vertrauen. Zwei Wandbilder von Albert Hertel (1843–1912) – links und rechts der Eingangstür – unterstreichen die Bestimmung des Saals als Tauf- und Traukirche: »Die Taufe Christi« und »Die Hochzeit zu Kanaa«.

Das wichtigste Ausstattungsstück der Tauf- und Traukirche ist zweifellos das Altarbild »Die Ausgießung des Heiligen Geistes«. Carl Begas d. Ä. (1794–1854) hat es im Auftrag seines Königs Friedrich Wilhelm III. 1820 für den Altar des Schinkelschen Dom angefertigt.

Der Altar der Tauf- und Traukirche selbst ist eine Neuschöpfung aus den 1970er Jahren. Der rötliche Marmor stammt aus der damals abgerissenen Denkmalskirche. Der ursprünglich hier aufgestellte hölzerne Altar mit reichen Schnitzereien ist verschollen. Auf der Empore steht eine kleine Orgel. Das Instrument wurde 1946 von der Potsdamer Firma Alexander Schuke hergestellt – es war die erste dort produzierte Orgel nach dem Zweiten Weltkrieg. In der Nachkriegszeit fand die Orgel zunächst in der provisorisch wieder hergerichteten Gruftkirche Aufstellung.

Kaiserliches Treppenhaus

In der Südwestecke des Doms, hinter der nicht mehr vorhandenen Kaiserlichen Unterfahrt, hatten das Herrscherpaar, Angehörige des Hauses Hohenzollern und Bedienstete des Hofes sowohl einen separaten Zugang zur Tauf- und Traukirche als auch einen Durchgang zur Kaiserlichen Empore in der Predigtkirche. Es wurde auch – durch ein amerikanisches Unternehmen - ein eigener Fahrstuhl installiert. Am 30. März 1918 meldet der Dom-Küster: »Dem Königlichen Dom-Kirchen-Kollegium melde ich gehorsamst, daß am Donnerstag 6 Uhr abends der Fahrstuhl, welchen Ihre Majestät die Kaiserin anläßlich der liturgischen Andacht benutzte, während der Fahrt stecken blieb. Glücklicherweise war der Fahrstuhl nur noch 1/4 Meter vom oberen Ausgang entfernt, so daß Ihre Majestät mit Unterstützung hinaufklettern konnte. Eine gründliche Revision des Fahrstuhls durch einen Sachverständigen dürfte vorzunehmen sein.«[42] Die Zeitläufte machen auch vor der Technik nicht halt. So heißt es 1920: »Der Aufzug No. 10582 auf dem Grundstücke am Lustgarten (Dom) war lediglich für die Kaiserl. Majestäten bestimmt. Bei der veränderten politischen Lage wird dieser Aufzug gar nicht mehr gebraucht. Es ist deshalb eine Prüfung der Anlage vorläufig nicht erforderlich und bitten wir ergebenst, von der Prüfung bis auf Weiteres abzusehen.«[43]

Die Ausstattung des Kaiserlichen Treppenhauses ist entsprechend seiner Bestimmung besonders repräsentativ. Neben verschiedenfarbigen Marmorarten wurde rotes Material namens »Unica« aus dem Lahngebiet verwendet, um eine betont farbenprächtige Anlage zu schaffen. Die

Die Italienische Orgel in der Tauf- und Trau- kirche des Berliner Doms

Andreas Sieling, Domorganist

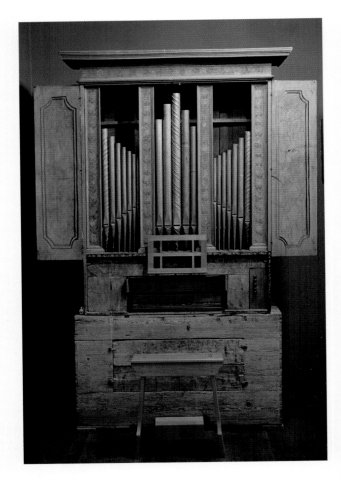

Auf den ersten Blick ist diese kleine Orgel in der Tauf- und Traukirche schwer auszumachen. Recht unscheinbar steht sie an der rechten Front- seite auf der Empore der Kirche. Und doch ist es ein ganz besonderes Instrument, das seit 2006 hier einen Platz gefunden hat. Einen Platz, an dem es klanglich optimal zur Geltung kommt. Es war ganz einfach den Besitzer, Prof. Klaus Eich- horn, davon zu überzeugen, dass sich seine kleine neapolitanische Orgel aus dem 17. Jahrhundert in diesem der Neorenaissance nachempfundenen Raum ganz besonders zu Hause fühlen wird. Das Instrument war von Prof. Eichhorn 1979 in un- spielbarem Zustand erworben und 1980 vom Or- gelbauer Jürgen Ahrend (Leer/Ostfriesland) res-

tauriert worden. Es fand zunächst seine Heimat in der St.-Matthäus-Kirche an der Philharmonie (1980–1993), zog anschließend für zwei Jahre nach Spandau in die St.-Nikolai-Kirche, dann in die Dorfkirche Paretz (1995–2000) und war von 2000 bis 2006 im Stadtmuseum Nikolaikirche wieder in Berlin zu hören.

Der weiche und gesangliche Charakter der Orgel ist besonders für Ensemblemusik geeignet, dennoch vermag sie den Kirchenraum mit ihrem edlen, warmen und reinen Klang durchaus zu füllen. Italienische Musik von Gabrieli, Fresco- baldi, de Macque, Trabaci u. a. kann hier genauso authentisch interpretiert werden wie süddeutsche Orgelmusik des Barock von Kerll oder Froberger.

Disposition der Italienischen Orgel
(17. Jh. (?), neapolitanisches Umfeld)

Standort: Tauf- und Traukirche des Berliner Doms (Dauerleihgabe von Prof. Klaus Eichhorn) / 45 Tasten C-c''', kurze Oktave/ Principale (8') / Ottava (4') / Quintadecima (2') / Decimanona (1 1/3', repetiert ab fs''2 2/3') / Vigesimaseconda (1', repetiert ab cs'' 2') / Stimmung: praetorianisch-mitteltönig, a'= 440 Hz

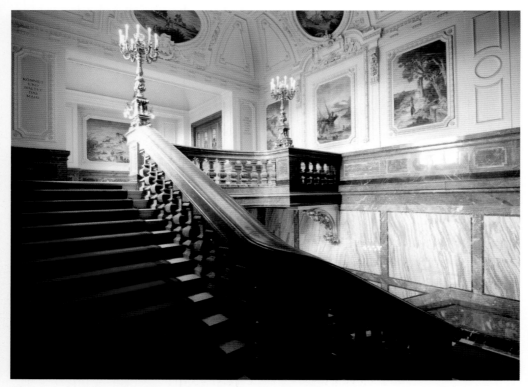

Obergeschoss mit Hertelgemälden

Kapitelle der Säulen sind aus Gips – sie wurden in der Württembergischen Metallwarenfabrik in Stuttgart galvanisch mit Kupfer überzogen. Kandelaber und Deckenkronen aus vergoldeter Bronze sowie die goldfarbene Verglasung von Türen und Oberlicht bezeugen ihrerseits die herausragende Funktion dieses Gebäudeteils. Königskrone, Lorbeer- und Eichenlaub im Oberlicht runden zusammen mit dem Kaisermonogramm W II die Ausstattung ab.

Im Emporengeschoss dienen 13 Temperagemälde von Albert Hertel als Wand- und Deckenschmuck. In den Wandbildern sind neun Geschichten aus dem Leben Christi dargestellt:

1. Nazareth – die Jugendzeit Jesu
2. Der Berg der Versuchung
3. Die Seepredigt
4. Die Samariterin am Jakobsbrunnen
5. Jesus im Hause von Maria und Martha
6. Wehklage über Jerusalem
7. Jesus in Gethsemane
8. Christus erscheint nach seiner Auferstehung der Maria am Grabe
9. Christi Erscheinung am See Genezareth

Die ovalen Deckenbilder zeigen vier Gleichnisse Jesu:

1. Das Gleichnis vom Sämann
2. Das Gleichnis vom barmherzigen Samariter
3. Das Gleichnis vom Pharisäer und Zöllner
4. Das Gleichnis vom guten Hirten.

Kaiserliches Treppenhaus

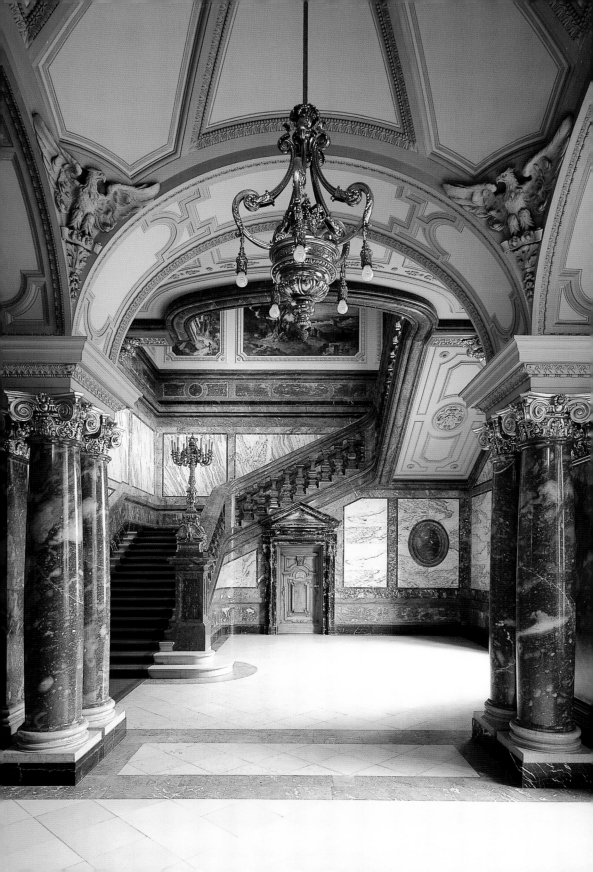

Die Hertelgemälde im Kaiserlichen Treppenhaus

Albert Hertel, »Nazareth – die Jugendzeit Jesu« (Ausschnitt)

Eine Besonderheit in Hertels Zyklus für das Kaiserliche Treppenhaus ist das Bild »Nazareth - die Jugendzeit Jesu«. Bis Ende des Zweiten Weltkriegs hing es an prominenter Stelle, direkt gegenüber dem Aufgang. In den Kriegswirren gingen fünf Gemälde verloren, unter anderem auch »Nazareth«. Lediglich eine Schwarzweiß-Fotografie aus dem Archiv der Staatlichen Schlösser und Gärten in Potsdam erinnert an das Hertel-Bild. Außerdem existiert noch eine knapp DIN A4 große Farbvorlage. 1988 rekonstruiert der brandenburgische Restaurator und Maler Ekkehard Koch Foto und Farbvorlagen des Gemäldes.

2011 wird das Bild in der Alten Nationalgalerie wiederentdeckt. Abgesehen von kleineren Schäden und Fehlstellen war das Werk gut erhalten. Ekkehard Koch machte sich ein zweites Mal an die Arbeit und restaurierte das Original. Seit Juni 2012 hängt das neue/alte Bild nun wieder im Berliner Dom, allerdings nicht an seinen ursprünglichen Platz im Kaiserlichen Treppenhaus, sondern im Dom-Museum. Denn die Kopie gehört mittlerweile selbst zum denkmalgeschützten Ensemble im Kaiserlichen Treppenhaus.

Prunksarkophage

Das Grabmal für Johann Cicero gehört zu den ältesten Ausstattungsstücken des Berliner Doms. Johann Cicero war der erste Herrscher aus dem Hause Hohenzollern, der seine Residenz direkt in der Mark Brandenburg nahm. Wegen seiner großen Beredsamkeit und Kenntnis der lateinischen Sprache erhielt er den Beinamen Cicero, jenes großen Redners der Antike. 1486 übernahm Johann Cicero die Regierung als Markgraf und Kurfürst von Brandenburg. Er bestätigte die Privilegien der Doppelstadt Berlin-Cölln und bestimmte diese als seine erste Residenz. So wurde Berlin zur Hauptstadt der brandenburgisch-preußischen und schließlich deutschen Lande. Johann Cicero richtete in der Klosterkirche zu Lehnin die erste Familiengrablege der Hohenzollern in der Mark Brandenburg ein. Nach seinem Tod am 9. Januar 1499 wurde er dort als erster Hohenzoller in Brandenburg beigesetzt. Als das Kloster 1542 geschlossen wurde, überführte man die Gebeine in ein Gewölbe des damaligen Berliner Doms. Die eigentlichen Särge Johann Ciceros und seiner Nachfolger Joachim I. und Joachim II. sind spätestens seit dem Abriss der alten Domkirche am Schlossplatz 1747 verschollen. Das hier untergebrachte Grabdenkmal Kurfürst Johann Ciceros hat sein Sohn in der Werkstatt Peter Vischers um 1530 in der blühenden Kunstmetropole Nürnberg herstellen lassen.

Johann Cicero war ein besonders friedfertiger Regent. Sein Traum war die Errichtung einer Universität. Seine Söhne Joachim, der die Regierung übernahm, und vor allem Albrecht von Brandenburg, der berühmte Gegenspieler Martin Luthers, machten diesen Traum 1506 wahr und gründeten die Viadrina in Frankfurt an der Oder.

Kurfürst Johann Cicero, obere Platte seines Grabdenkmals aus der Werkstatt von Peter Vischer, um 1530

In der Predigtkirche sind neben dem beschriebenen Grabmal eine Reihe von Prunksarkophagen aufgestellt. Sie sind allesamt leer. Die Gebeine der Verstorbenen befinden sich heute in der Hohenzollerngruft unterhalb der Predigtkirche. Bereits bei der Überführung der Gebeine vom alten Dom im Dezember 1749 wurden die Sarkophage des Großen Kurfürsten und seiner zweiten Gemahlin Dorothea sowie Friedrichs I. und seiner Frau Sophie Charlotte – wie auch heute – in den Eckzwickeln des Friedericianischen Doms aufgestellt.

Der älteste Sarkophag in der Predigtkirche isr jener des Großen Kurfürsten. Friedrich der

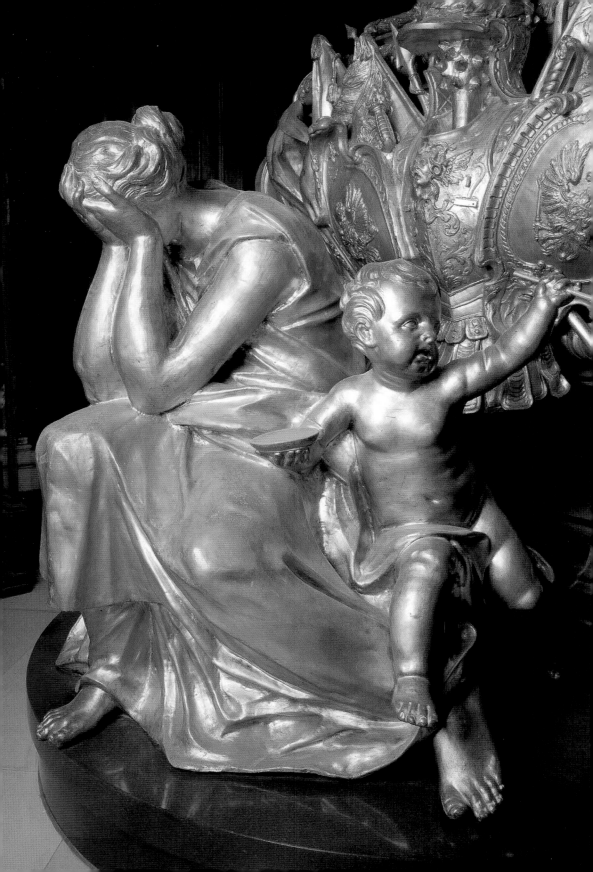

Große ließ ihn bei der Überführung öffnen und sprach zu seinen Höflingen: »Messieurs, der da hat viel getan!«

Als Kurfürst Friedrich Wilhelm im Jahre 1640 die Regierung übernahm, lag sein Land in Trümmern: Brandenburg, Pommern und Kleve waren schwer verwüstet, ganze Landstriche entvölkert oder von ausländischen Truppen, u. a. von Wallenstein, besetzt. Der Dreißigjährige Krieg hatte Brandenburg schwer zugesetzt und die Staatsfinanzen waren in einem desaströsen Zustand. Erst mit dem Westfälischen Frieden 1648 konnte Hoffnung gefasst werden. Bei den Friedensverhandlungen trat Friedrich Wilhelm für das evangelische Bekenntnis ein und forderte gleiche Rechte für die Reformierten und die Lutheraner. Darüber hinaus setzte er ein umfassendes Reformwerk in Gang, das seinem Land eine zügige Erholung von den Kriegslasten verschaffen sollte. Verwaltung, Finanzverfassung und vor allem das Militär wurden neu organisiert. Schifffahrt und Handel waren Friedrich Wilhelm die »vornehmsten Aufgaben eines Staates«. Bei Beendigung des Dreißigjährigen Krieges hatte Brandenburg-Preußen Magdeburg und damit unmittelbaren Zugang zur Elbe bekommen. Das eröffnete ganz neue Möglichkeiten für die wirtschaftliche Entwicklung Brandenburgs. Der Kurfürst forcierte den Überseehandel und den Aufbau einer schlagkräftigen Marine. 1682 sandte er eine Expedition aus, um die erste brandenburgische Kolonie in Afrika zu gründen. Ein Jahr später hissten seine Truppen im heutigen Ghana den brandenburgischen roten Adler und schlossen erste »Schutzverträge« mit den Einheimischen. Außerdem wurde der Grundstein für die Festung Groß Friedrichsburg gelegt. Gehandelt wurde in den brandenburgischen Kolonien vor allem mit Gummi, Elfenbein, Gold, Salz und – mit Menschen.

Staats- und kirchenpolitisch ist die Bedeutung des Großen Kurfürsten kaum zu überschätzen. Er erließ am 29. Oktober 1685 das *Edikt von Potsdam* und reagierte damit auf den französischen König. Denn zuvor hatte Ludwig XIV. das *Edikt von Nantes* aus dem Jahr 1598 aufgehoben: Der Erlass erklärte das katholische Bekenntnis zur Staatsreligion, hinderte aber die Protestanten nicht an der freien Religionsausübung, sondern räumte ihnen eine politische Sonderstellung ein, um die blutigen Hugenottenkriege (zwischen 1562 und 1598) zu beenden. Diese Sonderrechte für die französischen Protestanten hatte Ludwig XIV. nun widerrufen. Zahlreiche Menschen verließen Frankreich. Der Große Kurfürst lud die Verfolgten ein, sich in seinen Landen niederzulassen. Er förderte die Hugenotten durch Steuerfreiheit, staatliche Unterstützungen sowie gewerbliche Privilegien – ganz im gesunden Eigeninteresse des Landes. Denn die 20.000 »Refugiés«, die dem Ruf des Kurfürsten gefolgt waren, brachten Fortschritt in Gewerbe und Landwirtschaft, so dass sich das Land von den Kriegsschäden erholen konnte. Zahlreiche Glaubensgenossen nicht allein aus Frankreich, sondern auch aus der Schweiz und aus Holland kamen nach Berlin und Brandenburg. Die Franzosen hielten ihre Gottesdienste ab 1682 in der Schlosskapelle; nach dem Tod des Großen Kurfürsten 1688 kamen sie bis 1701 in den Dom, wo auch die Holländer ihren Gottesdienst verrichteten.

Zu den bedeutendsten Kunstwerken im Berliner Dom gehört zweifellos der Sarkophag König Friedrichs I. in Preußen, jenes Herrschers, der sich 1701 in Königsberg selbst zum König krönte. Sein berühmter und bedeutendster Bildhauer, Andreas Schlüter, entwarf diesen Sarkophag. Gemeinsam mit dem Sarkophag für Sophie Charlotte, der zweiten Frau Friedrichs I., ist diese Arbeit die letzte für den König. Der Künstler war aufgrund verschiedener Missgeschicke und Unglücke bei Hofe in Ungnade gefallen. Hinreißend gestaltet ist die Figurengruppe am Fußende des Sarkophags: Voll des Schmerzes hat eine trauernde Frau ihren Kopf in die Hände gestützt; ein Putto blickt einer entschwindenden Seifenblase nach – einem Symbol der Vergänglichkeit. Diese Figurengruppe hat – so notierte ein zeitgenössischer Bewunderer – »keine andere Bedeutung, als dass sie die Zuschauer ihrer Sterblichkeit soviel kräftiger erinnert, wenn sie sehen, dass selbst die großen Monarchen, von denen Leben und Tod, das Glück und Unglück aller übrigen Menschen abhängt, dem Tod unterworfen seien.«

Trauernde Frauengestalt am Fußende des Sarkophags von König Friedrich I.

Am Kopfende fallen die beiden weiblichen Figuren auf. Sie personifizieren das Königreich Preußen und die Kurmark Brandenburg. Die Figur im Krönungsmantel weist auf das Porträtrelief des Monarchen, während die andere Figur das Bildnis aufmerksam studiert.

In ihrer ursprünglichen Aufstellung in der Denkmalskirche waren die Sarkophage rundum zugänglich und zu betrachten. Die heutige Anordnung macht es leider unmöglich, alle Seiten der Sarkophage zu sehen.

Völlig unerwartet verstarb Königin Sophie Charlotte am 1. Februar 1705. Am 25. Juni 1705 wurde sie im alten Berliner Dom beigesetzt. Beim Trauergeläut zu ihren Ehren zersprang eine der damals noch sechs Dom-Glocken. Es war eine große Zeremonie mit aufwendiger Prachtentfaltung. Der Bildhauer und Hofbaumeister Andreas Schlüter wurde wiederum mit dem Entwurf eines Prunksarkophags beauftragt. Er hatte dafür nur knappe 4 Monate Zeit – und schuf doch ein ganz außerordentlich gelungenes Kunstwerk, das bis heute durch seine Dramatik und Dynamik berührt. Besonders geistreich ist die Erfindung Schlüters, Sarkophag und Grabdenkmal als Einheit zu schaffen. Die Horizontale der ruhenden Gebeine wird nach oben geführt und gipfelt im denkmalartigen Porträt der Verstorbenen. Zuerst rückt die Figur des Todes in den Blick: »Dem immerwährenden Andenken an die Königin Sophie Charlotte« notiert er in sein Buch der Ewigkeit. Es ist eine beeindruckende, beängstigende Gestalt von besonderer Dramatik. Sophie Charlotte war die Tochter des Herzogs Ernst August von Braunschweig-Lüneburg und seiner Gemahlin Sophie von der Pfalz. Da sie Protestanten waren, wurde dem Welfenhaus 1701 die Thronfolge in Großbritannien und Irland zugesprochen, auf die es verwandtschaftliche Anrechte besaß. Vor dem Hintergrund dieses fulminanten Aufstiegs der Familie war Sophie Charlotte sorgfältig und umfassend erzogen worden. Am 8. Oktober 1684 wurde sie aus machtpolitischen Gründen mit dem Kurprinzen Friedrich (III.) von Brandenburg vermählt, obgleich die Welfen eigentlich auf einen französischen Prinzen gehofft hatten. Für die Ho-

henzollern brachte diese Heirat eine enorme Aufwertung, denn Sophie Charlotte war eine Frau, die mütterlicherseits königlichen Geblüts und väterlicherseits eine Nachfahrin Heinrichs des Löwen war. Als lebenshungrige, weltoffene und selbstständige junge Frau fühlte sich Sophie Charlotte nie so recht wohl am brandenburgischen Hof. Sie liebte die abendlichen Maskeraden, Bälle und Hoffeste, so wie sie es vom Elternhaus her kannte. Friedrich hingegen war ein Frühaufsteher und zog sich beizeiten in seine Gemächer zurück.

Sophie Charlotte hat außerordentliche Bedeutung für Berlin und Brandenburg-Preußen. 1695 wurde der Bau ihres Lustschlosses Lietzenburg, das spätere Charlottenburg, begonnen, nach dem heute ein ganzer Berliner Stadtbezirk benannt ist. Schloss Charlottenburg war der erste Musenhof in Brandenburg-Preußen, an dem sich berühmte Theologen, Philosophen und Künstler trafen. Zu dieser Runde gehörte auch der Philosoph Gottfried Wilhelm Leibniz, der schon am elterlichen Hof als Historiograf und Lehrer Sophie Charlottes wirkte. Berühmt ist der Briefwechsel beider. Mit Leibniz disputierte sie oft über die Rechtfertigung Gottes angesichts des Übels in der Welt. Diese Gespräche zur so genannten Theodizee haben Leibniz zur Niederschrift der »Essais de Théodicée« bewegt. Gemeinsam gelang es ihnen, Kurfürst Friedrich III. 1700 zur Gründung der Berliner Akademie der Wissenschaften zu bewegen. Im Jahr darauf, am 18. Januar 1701, wurde Sophie Charlotte im Königsberger Schloss zur ersten Königin in Preußen gekrönt.

Der erste neue Prunksarkophag im Dom seit 1750 ist das Grabdenkmal Kaiser Friedrichs. Friedrich III. war der Vater Kaiser Wilhelms II., der 1905 den Sarkophag in die neue Denkmalskirche am Dom hat überführen und für die Potsdamer Friedenskirche eine Replik anfertigen lassen.

Kaiser Friedrich III. hatte eine tragische Lebensgeschichte. Über Jahrzehnte musste er auf die Übernahme der Regierung warten – und als es dann 1888 soweit war, konnte er aufgrund seiner schweren Erkrankung nur 99 Tage im Amt bleiben. Bereits 1887 war er an Kehlkopfkrebs erkrankt.

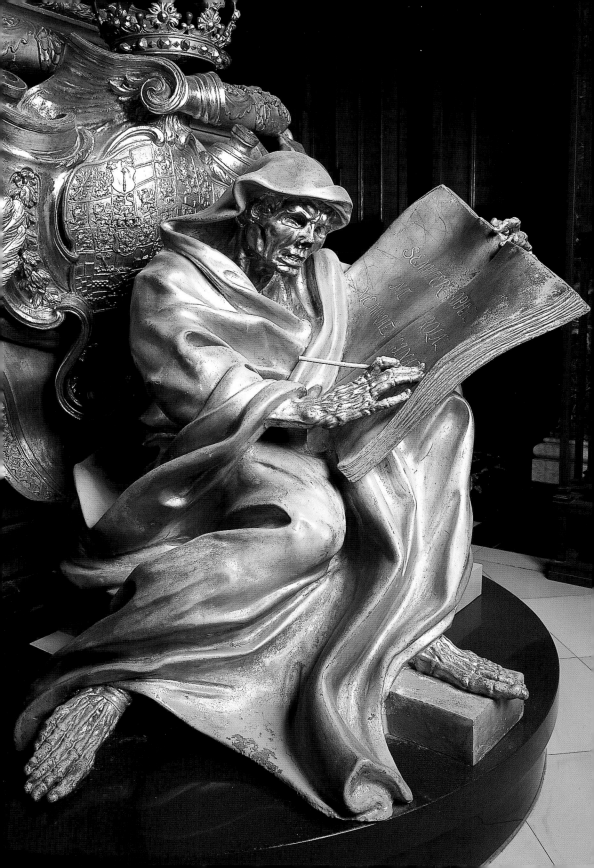

Mit Friedrich III. hätte die deutsche wie die europäische Geschichte möglicherweise andere Wege genommen. Bereits als Kronprinz erwarb er sich einen ausgezeichneten Ruf – zunächst als umjubelter Held in den drei Kriegen, die der Einigung Deutschlands vorangingen. 1870 marschierte er mit seinen Truppen auf Paris und entschied mit seinen Soldaten den Sieg von Sedan. Am 19. September schloss seine Armee Paris ein. In Versailles, wo während der Belagerung sein Hauptquartier stand, wurde er am 28. Oktober zum Generalfeldmarschall ernannt. Sein Vater Wilhelm I. wurde ebendort 1871 im Spiegelsaal des Schlosses von Versailles zum Deutschen Kaiser proklamiert. Kronprinz Friedrich Wilhelm – erst als Kaiser nahm er den Namen Friedrich an – war zu diesem Zeitpunkt bereits politisch entmachtet. Er wurde dann fast ausschließlich mit Repräsentationsaufgaben betraut. Denn mit seinem Vater verbanden ihn tiefgehende Konflikte, die die Zeit seines Wartens umso quälen-

der machten. Der spätere Kaiser Friedrich war die Hoffnung der Liberalen, zeigte er sich doch aufgeschlossen für eine Aufwertung des Parlaments. Beeinflusst von seinen Schwiegereltern, dem englischen Thronpaar, und vor allem seiner überaus energischen Frau Viktoria war Friedrich fest entschlossen zu tiefgreifenden Reformen. Dem Reichskanzler Bismarck war er in inniger Feindschaft verbunden.

Nach dem Tod seines Vaters Wilhelm I. am 9. März 1888 kehrte er von San Remo nach Deutschland zurück und übernahm mit der Proklamation vom 12. März die Regierung des Deutschen Reiches und des Königreichs Preußen. Nach nur 99 Tagen erlag er am 15. Juni 1888 in Potsdam seinem Leiden.

Friedrich Nietzsche kommentierte den Tod als »großes entscheidendes Unglück für Deutschland«, mit dem die letzte Hoffnung auf freiheitliche Entwicklungen zu Grabe getragen worden sei.

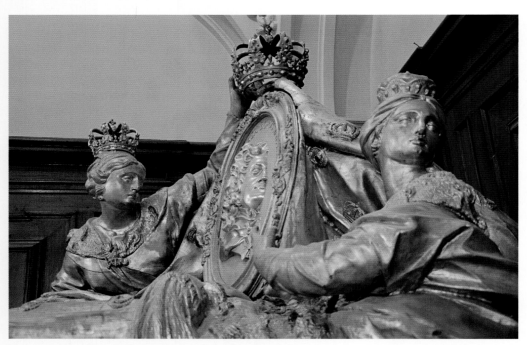

Frauengestalten als Personifizierungen des Königreichs Preußen und der Kurmark Brandenburg am Sarkophag Friedrich I.

Hohenzollerngruft

Gesamtansicht der Hohenzollerngruft

Die Domkirche am Schlossplatz wurde 1747 auf Anweisung Friedrichs des Großen abgebrochen und durch einen Neubau im Lustgarten ersetzt. Dies ist der Standort auch des heutigen Doms. In den Nächten vom 25. bis 31. Dezember 1749 sind gemäß den Aufzeichnungen des Domküsters Schmidt 51 Särge in die damals neu errichtete Gruft überführt worden. Merkwürdig indes ist, dass der Sarg des bereits erwähnten Kurfürsten Johann Cicero sowie diejenigen Joachims I. und Joachim II., die sich allesamt in einem gemeinsamen Raum befanden, offenbar vergessen wurden. Auch Nachgrabungen am alten Standort der ehemaligen Domkirche konnten keine neuen Ergebnisse erbringen.

1828 und 1830 wurden die Särge in der neuen Gruft durch Hochwasser stark beschädigt – ein Neubau war unausweichlich. Zunächst wurden alle Särge mit Nummern und Namen gekennzeichnet. Friedrich Wilhelm IV. betraute Friedrich August Stüler, den Schüler und Nachfolger Karl Friedrich Schinkels, mit den Planungen einer neuen Kirche im Stil einer altchristlichen Basilika samt Camposanto-Anlage. Im Zeichen der Revolution 1848 kamen jedoch alle Arbeiten zum Stillstand. Ein Bericht Stülers vom 3. Januar 1849 schildert die dramatische Situation der Grabanlage: »Die Särge der Vorfahren unserer Fürstenfamilie befinden sich jetzt in dem dunklen und feuchten Kellergeschoss des alten Doms, welcher Raum bei hohem Wasserstand der Spree auf 10 Zoll Höhe unter Wasser steht, und sind durch die schlechte Beschaffenheit des Raumes zum großen Teil zerstört.« Zur Linderung der übelsten Missstände wurde zumindest der Fußboden der Gruft so erhöht, dass er 25 Zentimeter über dem höchsten je gemessenen Grundwasserstand lag. Die weiteren Bauarbeiten ruhten für die nächs-

ten 45 Jahre – erst im neuen Dom konnten die Mängel behoben werden.

Die Sarkophage kamen in der Denkmals- bzw. Gruftkirche unter. In der Denkmalskirche fanden die Trauergottesdienste und Gedächtnisfeierlichkeiten zu Ehren der Mitglieder des Hauses Hohenzollern statt. Ein Modell der Gruftkirche befindet sich im Museum des Berliner Doms.

Es gab einen beeindruckend prachtvoll gestalteten Mittelraum. Dieser wurde begrenzt durch einen Kapellenkranz, in dem die Prunksarkophage aufgestellt waren. Diese Sarkophage befinden sich heute in der Predigtkirche. Eine Broschüre des Domküsters von 1922 beschreibt die Denkmalskirche: »In der Mitte befindet sich ein in Bronzefarben gehaltener Podest, unter welchem bei Beerdigungen ein Fahrstuhl aufgebaut wird, der die Särge nach der Gruft hinab gleiten lässt. Das in Stuck gehaltene Deckengewölbe ziert ein großes Oberlichtfenster, das umgeben ist von einem Kranze, bestehend aus Königskrone bzw. Monogramm des Kaisers. Vier Engel grüßen von oben,

Lorbeer und Lilien in der Hand haltend. Nördlich am oberen Teil der Decke sehen wir ein reich ausgebildetes Ornament. An der linken Wand stehet der Sarkophag des Fürsten Bismarck.«[44]

Der Reichskanzler war aufgrund seiner Verdienste um die Gründung und Stärkung des Deutschen Reiches und Preußens das einzige Nichtmitglied des Hauses Hohenzollern, dem in der Gruftkirche ein Denkmal errichtet wurde. Das Monument, geschaffen von Kaiser Wilhelms II. favorisiertem Bildhauer Reinhold Begas, wurde bei Abriss der Kirche 1975 zerstört – der heute in der Gruft präsentierte Porträtkopf ist das einzige noch erhaltene Fragment.

Gleich im Zugangsbereich zu den heutigen Gruftgewölben befindet sich eine markante Figurengruppe: *Glaube, Liebe, Hoffnung* – das sind die drei christlichen Kardinaltugenden. Stärke im und durch den Glauben – davon kündet diese Figurengruppe von August Kiss (1802–1865). Im Zentrum steht die Caritas, die Nächstenliebe, die ein zentrales Gebot der Bibel ist. Links, mit

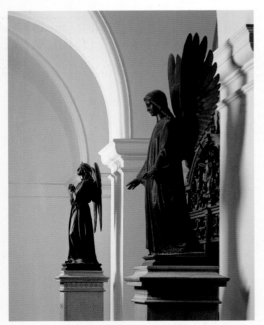

Schule Christian Daniel Rauchs, »Erinnerungsengel«, 1863

Büste des ehemals in der Denkmalskirche aufgestellten Bismarck-Denkmals

August Kiss, »Glaube, Liebe, Hoffnung«, 1865

AUGUST KISS
INVENTOR 1865

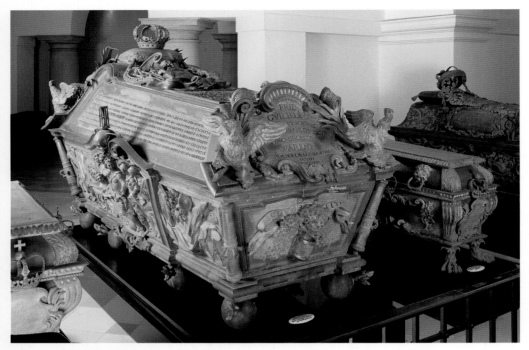

Sarkophag für Friedrich Wilhelm, † 1711 (Nr. 31)

Buch, den Blick gen Himmel gerichtet, sitzt die Personifikation des Glaubens, während die Figur rechts, mit einem Licht in der Hand, die Hoffnung verkörpert.

Es handelt sich um eines der letzten Werke des Künstlers, der 1865, dem Jahr der Entstehung dieser Gruppe, starb. Seine Witwe wollte die Arbeit zunächst auf dem Grab des Künstlers aufstellen lassen, entschied sich dann aber doch für eine Schenkung an die Nationalgalerie, die das Werk seit 1998 dem Dom als Dauerleihgabe zur Verfügung stellt. Denn es wird vermutet, dass August Kiss die Figurengruppe für den von König Friedrich Wilhelm IV. und Friedrich August Stüler geplanten Camposanto am Berliner Dom schuf. Die Grablege im Berliner Dom ist ein herausragendes Dokument der Entfaltung und Blüte eines europäischen Herrschergeschlechts, das im 11. Jahrhundert seine Anfänge hatte. Von vornherein hatte Raschdorff die Grablege der Hohenzollern im europäischen Format dimensi-

oniert: »Die Gruftkirche soll für die Hohenzollern eine würdigere Ruhestätte sein, als die jetzt vorhandene; sie soll als kirchliches Mausoleum zur Aufstellung der Erinnerungsdenkmale und Sarkophage dienen, in ähnlicher Auffassung wie Westminster in London, wie die Mediceerkapelle in San Lorenzo zu Florenz.«

Anhand der unterschiedlichen Materialien und Formen, Größen und Dekors lässt sich das jeweilige zeithistorische (Re-)Präsentations- und Inszenierungsbedürfnis ebenso ablesen wie das Selbstbild, der Status und der Anspruch eines Verstorbenen bzw. des ganzen Geschlechts in seinen jeweiligen Zeiten. Zugleich offenbart sich ein ganzes Spektrum von Erzählmustern und Umgangsweisen mit dem Tod. Die 96 Särge aus fünf Jahrhunderten sind chronologisch und genealogisch angeordnet. Deshalb wird die Reihe eröffnet mit den ältesten vorhandenen Särgen – die zugleich am schlichtesten wirken. Sie sind aus Zinn gefertigt und stammen aus dem 16. bis 18. Jahrhundert.

Als im Mai 1944 in Folge eines Bombentreffers die Hauptkuppel des Doms brannte und die Laterne mit dem Kreuz in die Predigtkirche stürzte, dort den Fußboden durchschlug und bis in die Gruft drang, wurden zahlreiche Sarkophage schwer beschädigt. Besonders die Zinnsärge wurden aufgrund der großen Hitzeentwicklung in Mitleidenschaft gezogen. Nach und nach werden die Sarkophage nun restauriert, um sie ihrer Bedeutung entsprechend präsentieren zu können.

Markgraf Friedrich Wilhelm war ein Schwager Friedrichs des Großen. Sein Sarkophag ist wie der seiner Gemahlin aus polierten Granitplatten gefertigt. Ein Durchreisender berichtete 1780 über diese Särge: »Es sind nur lange Vierecke von der einfachsten Form, dem ohngeachtet eine große Merkwürdigkeit, denn sie bestehen aus steinernen Platten, welche mit größter Mühe und langweiliger Arbeit von einem ungeheuren granitartigen Felsstein gesäget worden. Mit dem Gelde, so der hochselige Fürst daran gewendet, hätte er eines der prächtigsten Grabmale von Marmor können ausführen lassen. Der Stein selbst ist noch ganz ansehnlich, ganz muss er wenigstens so groß gewesen sein als der berühmte Fels, welcher zum Fußgestell der Ritterstatue Peters des Großen in St. Petersburg bestimmt worden.«

In einem zentralen Bereich sind die Sarkophage der Familien des Großen Kurfürsten aufgestellt. Es sind die Geschwister des ersten preußischen Königs, Friedrichs I. Besonders augenfällig entfaltet sich die barocke Formenpracht. Anders als bei den betont zurückhaltenden und schlichten Zinnsärgen werden die Sarkophage nun, in der Zeit um 1700, zu ausgesprochenen Kunstwerken. Erstaunlich ist der Sarg Carl Emils, eines Sohnes des Großen Kurfürsten: Die Füße des Sarkophags sind als Kanonenkugeln ausgearbeitet.

Im separierten Gruftbereich nach Osten stehen die Sarkophage des Großen Kurfürsten sowie seiner beiden Gemahlinnen (in der Predigtkirche, unterhalb der Orgelempore, befinden sich die zugehörigen Prunksarkophage). Hier sind auch die zwei Erinnerungsengel aus der Schule von Christian Daniel Rauch aufgestellt. (siehe Seite 84) Im Nebenraum rechts davon sind die Särge Friedrichs I., seiner Frau Sophie Charlotte und des Sohnes Friedrich August positioniert. Ganz rechts befindet sich der Sarkophag der ersten Gemahlin Friedrichs, Elisabeth Henriette von Hessen-Kassel. Ein gesonderter Bereich der Gruft ist den Sarkophagen der Familie Königs Friedrich Wilhelms I. – des Soldatenkönigs – vorbehalten. Mit Beginn des 18. Jahrhunderts wurden vermehrt Holzsärge gefertigt, v. a. aus Eiche, mitunter auch aus Mahagoni oder Rosenholz. Einige dieser Holzsärge sind mit kostbaren Stoffen wie Samt und Brokat überzogen und reich dekoriert.

Der 2003 restaurierte Sarkophag des Prinzen August Ferdinand sticht gegenüber den anderen Särgen in der Umgebung hervor. Obgleich er in schlichter Truhenform gebildet ist, fallen doch sofort das edle Material und die sorgfältige Ausführung auf. Es ist verblüffend: Im Deckel des Sarges ist ein Fenster eingelassen. Ein Grund dafür lässt sich schwerlich benennen.

Prinz August Ferdinand war in seiner Persönlichkeit offenbar ganz der Sohn seines Vaters, des Soldatenkönigs. Sein Lehrer schrieb über den Fünfzehnjährigen: »Seine Erziehung scheint mir etwas vernachlässigt worden zu sein, der Unterricht war ihm zuwider, nur Krieg und Jagd beschäftigten ihn. Wenn es mir gelingt, das Rauhe seiner Sitten zu schleifen, sind alle meine Wünsche erfüllt.« Das unterschied den Prinzen von seinem ältesten Bruder, dem feinsinnigen »Philosophen-König« Friedrich dem Großen, dessen Gebeine in Potsdam ruhen.

Auch der Holzsarg der Prinzessin Charlotte Albertine von Preußen hat 1944 unter den Folgen des Bombardements gelitten. Die Restaurierung in den 80er Jahren des vergangenen Jahrhunderts förderte einen erstaunlichen Fund zutage: Der Sarg enthielt außer den sterblichen Überresten der Prinzessin einige zerknüllte Textilien, darunter ein Kinderkleid und ein Kissen mit weiteren Stofffragmenten. Zwischen 1987 und 1989 wurden die Textilien restauriert – das Ergebnis war sensationell. Das Kleid wurde aus strohfarbenem französischem Seidendamast, einem zur Zeit des Frühbarocks hochmodischen

und kostbaren Gewebe, gefertigt. Im Material und in der eleganten Schnittführung entspricht es einer höfischen Robe mit Schleppe vom Anfang des 18. Jahrhunderts. Daneben fand sich auch eine Rosette aus Seidengaze mit zwei aufgesetzten schmalen Doppelschleifen – vermutlich ist es das Fragment der zu dem Kleid gehörigen Kopfbedeckung.

Rätselhaft ist das Kleid: Es handelt sich nicht um ein speziell gefertigtes Totenkleid, wie es zu dieser Zeit üblich war, sondern um die Hofrobe eines etwa dreijährigen Kindes. Da Charlotte Albertine jedoch im Alter von 13 Monaten verstarb, kann dieses Kleid nicht ihr eigenes gewesen sein. Gehörte das Kleid also eventuell ihrem Bruder, Kronprinz Friedrich (geb. 1712) oder der Schwester Wilhelmine (geb. 1709)? Musste Charlotte Albertine das kostbare Kleid auf diese ungewöhnliche Weise »auftragen«? Schließlich war sie die Tochter von Friedrich Wilhelm I. – der Soldatenkönig war weithin bekannt für seine an Geiz grenzende Sparsamkeit. Diese Sparsamkeit zeigt sich auch in der Ausgestaltung des Sarges und der Beerdigungszeremonie. Charlotte Albertines Großvater Friedrich I., der noch für die standesgemäße Beisetzung der früher verstorbenen Prinzen gesorgt hatte, war kurz vor der Geburt seiner Enkelin verstorben. So ist Charlotte Albertine in einem schlichten Eichensarg beigesetzt worden, während die Särge ihrer Brüder – sie stehen unmittelbar daneben – sehr viel aufwendiger gestaltet sind.

An der Stirnseite eines abgetrennten Raums der Gruft ist ein Gemälde angebracht, das der Maler und Illustrator Friedrich Georg William Pape 1888 schuf. Lange war unklar, wen und was Pape (1859–1920) hier dargestellt hat. Denn als das Leinwandgemälde 2001 erworben werden

konnte, war es in einem erbärmlichen Zustand. Aufgrund der Uniform konnte man zwar annehmen, dass ein trauender Kaiser dargestellt sei – aber welcher? Denn das Jahr 1888 – das Bild ist datiert – ist als das »Dreikaiserjahr« in die Geschichte eingegangen.

Erst nach der aufwändigen Restaurierung ließen die Porträtzüge erkennen, dass es sich um den jungen Kaiser Wilhelm II. handeln musste. Unklar blieb, wen er betrauert. Auch hier brachte die Restaurierung Klarheit: Der dargestellte Innenraum lässt sich als Teil der Potsdamer Friedenskirche identifizieren. Dort ruht neben König Friedrich Wilhelm IV. und seiner Gemahlin Königin Elisabeth auch Kaiser Friedrich III. Es ist also vermutlich der 1888 verstorbene 99-Tage-Kaiser, um den hier getrauert wird. Das Bild ist einfach, klar und streng komponiert. Im Vordergrund, am Fuße des Sarges, sind Blumen und Kränze ausgebreitet. Im Zentrum steht der Sarg mit den Gebeinen Friedrichs. Er ist verschlossen und mit purpurfarbenem Samt bespannt. Auf dem Sarg – und damit ziemlich exakt im Mittelpunkt des Bildes – ist ein versilberter Lorbeerkranz erkennbar. Lorbeer symbolisiert Sieg, Ehre und Ruhm. Kaiser Wilhelm II. und die Trauernde – vielleicht die Witwe Viktoria – stehen in Andacht am Sarg. Im Bogenfeld der Hintergrundarchitektur, welches das Bild nach oben abschließt, symbolisiert die Taube den Heiligen Geist. Die gemalte Architektur erscheint zur letzten Ehrbezeugung für den toten Kaiser als eine Art Triumphbogen.

Vor dem Bild, links im Raum, ist der Sarg einer namenlosen Prinzessin aufgestellt. Die Enkelin Kaiser Wilhelms II., geboren und gestorben am 4. September 1915, war die erste und einzige Person, deren Begräbnis im heutigen Dom stattfand.

William Pape, »Wilhelm II. am Sarg seines Vaters«, 1888

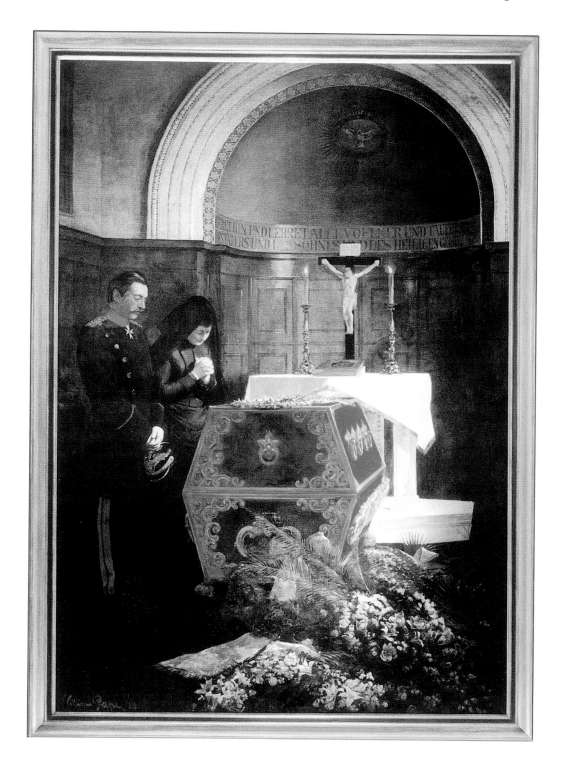

Dom-friedhöfe

Wie im Leben, so im Tod, heißt es gemeinhin – und die Kulturgeschichte der Sarkophage in der Gruft des Berliner Doms wäre noch zu schreiben. Ganz anders gestaltet sich das Verhältnis des Doms als Gebäude zu seiner Gemeinde in den Friedhöfen. Kündet der Dom von der Pracht Gottes (oder auch nur des Kaiserhauses), wirkt er feierlich, zuweilen pompös oder laut angesichts der zahllosen Besucher so ist es auf den Friedhöfen der Domgemeinde ganz anders: Elegante Bescheidenheit, sanfte Natur und stille, stilvolle Lebensnähe bestimmen ihre Aura – Seelenruhe im wahrsten Sinne des Wortes, kommt sie doch

nicht allein den Verstorbenen, sondern auch den Lebenden zugute. Hier ist man ihnen in besonderer Weise nah. Es ist verblüffend, inmitten der tosenden Metropole mit wenigen Schritten solch ein Refugium zu finden und in eine geradezu pastorale Idylle einzutreten. Die Friedhöfe der Domgemeinde sind keine Orte des Todes – allenfalls der Ewigkeit. Vor allem aber sind sie Orte des Lebens: Der Friedhof in der Liesenstraße, der bereits 1830 angelegt wurde, war jahrzehntelang durch die unmittelbar an ihn grenzende Berliner Mauer nahezu komplett abgeriegelt. Angehörige bekamen lediglich unter strengen Auflagen

Zutritt, nur selten wurde jemand neu auf dem Friedhof beigesetzt. Beim Bau des 40 Meter breiten Grenzsteifens wurden zudem zahlreiche Gräber zerstört. Dieser zwangsverordnete Dornröschenschlaf verleiht dem wieder frei zugänglichen Friedhof bis heute seine besondere Atmosphäre. Die parkartige, ca. 1,3 Hektar große Anlage hat eine einzigartige Biodiversität entwickelt. Zahlreiche seltene Pflanzen haben hier einen Ort gefunden. Weithin sichtbar ist hier auch das alte Kuppelkreuz des Doms aufgestellt, das vor wenigen Jahren ausgetauscht werden musste.

Der zweite Domfriedhof wurde 1870 in der Müllerstraße angelegt. Neben der Friedhofskapelle befindet sich ein Gedenkstein mit den Namen und Wirkungszeit aller Domprediger - einige von ihnen, u. a. Ernst von Dryander, sind hier bestattet. Mehrere Ehrengräber bedeutender Berliner Persönlichkeiten sowie denkmalgeschützte Wandgrabmäler künden von Bedeutung dieses Friedhofs. Die Hauptallee schmückt ein übermannshohes Steinkreuz.

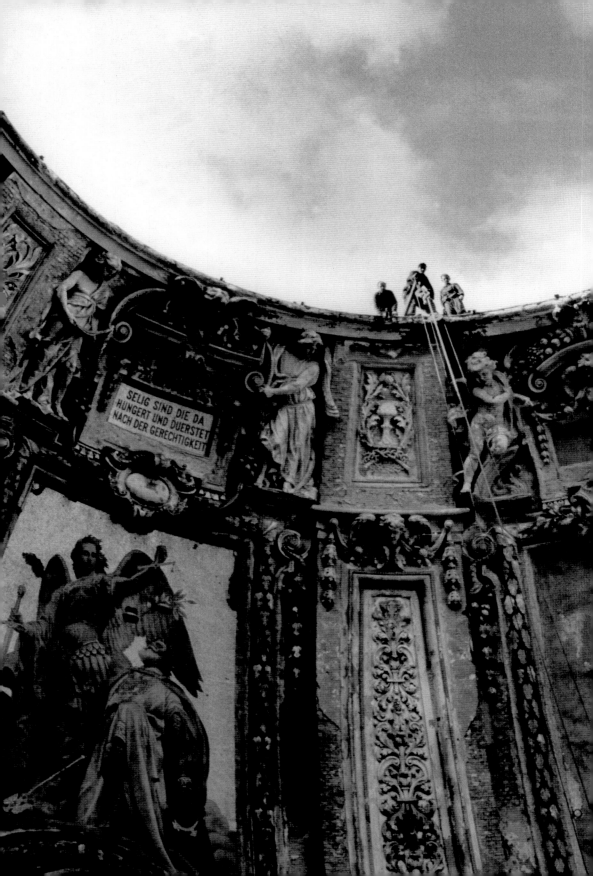

Krieg und Wiederaufbau

Wer heute den Dom betritt, hat leicht den Eindruck, eine eigentümliche Zeitreise zu unternehmen. Es ist eine ungewöhnliche Erfahrung, liegen doch hier anders als sonst üblich die einzelnen Schichten der Vergangenheit wie der Gegenwart unmittelbar beieinander. Die heutige Gestalt des Doms und die ehedem erhoffte Geschichtsmacht der Hohenzollern sind ganz direkt ineinander verwoben.

Das begann schon mit der Abdankung des Kaisers Wilhelm II. im November 1918. Nach dem verlorenen Weltkrieg und in den Wirren der Revolution wurde der Berliner Dom 1918/19 zum Schauplatz der ideologischen, gesellschaftlichen und auch ganz handfest der gewalttätigen revolutionären Auseinandersetzungen. Die einen sahen im Dom das Refugium der alten Welt und ihrer untergehenden Werte; die anderen nahmen den Dom genau deshalb ganz buchstäblich unter Beschuss. Scharfschützen wurden in den dicken und hohen Gemäuern vermutet. Der Dom war nicht mehr Symbol erhabener Größe, sondern mutierte zur strategisch interessanten Anhöhe.

»Dem Kgl. Domkirchenkollegium zeige ich an, daß der Dom am 9. November von der Wasserseite her beschossen worden ist. Durch zahlreiche Gewehrschüsse ist die Sandsteinarchitektur beschädigt worden. Ein Schuss ging durch ein Glasgemälde des Altarraums. Durch 8 Schüsse wurden 2 [der oder bis] 6 Scheiben des zweiten Obergeschosses zerstört. Ein Schuss durchbohrte ein Abflussrohr im zweiten Stock. Durch weitere Schüsse soll die Kuppel getroffen sein. Alsdann wurde der Dom von Aufständischen untersucht, von einer Fahne der rote Streifen abgerissen und bei der Kuppellaterne als rote Fahne ausgehängt.«[45]

Drei Tage später hatten sich die Zustände weiter verschärft: »Dem Kgl. Domkirchenkollegium melde ich, daß der Dom am gestrigen Tage etwa Nachmittag 3 Uhr erneut beschossen worden ist, und zwar vom Mühlendamm her, von der Westseite und der Nordseite. In dem mir überwiesenen Büroraum im 2. Stock sind 14 Schüsse durch das Fenster gegangen. Besonders stark ist die Kuppel beschossen worden, auf das falsche Gerücht hin, daß oben ein Maschinengewehr stünde. Beide Reihen Kuppelfenster weisen zahlreiche Löcher auf, auch sind öfters größere Stücke herausgebrochen. Auch Fenster der Westfront sind zerstört, namentlich im Korridor nördlich von der Kaiserempore … Ein Portal der Westfront ist anscheinend durch Handgranatenwurf zu öffnen versucht worden und hat schweren Schaden erlitten … Das große Oberlicht der Kuppel ist durch Gewehrschüsse verletzt … Die zahlreichen Schussspuren am Putz, am Werkstein und am Eisen sind nicht besonders aufgeführt.«[46]

Die Akten des Domarchivs berichten von »Tumultschäden am Dom«; noch im Mai 1919 wurden eigens Nachtwachen aufgestellt, um gegen Marodeure und Einbrecher vorzugehen.[47]

Mit der Abdankung des Kaisers und Königs (der zugleich oberster Landesbischof Preußens war) und mit der Trennung von Staat und Kirche durch die Verfassung der Weimarer Republik war das Domstatut vom 16. Mai 1812 weitgehend obsolet geworden. Trotzdem wurde das alte Siegel beibehalten und der Entwurf eines neuen Statuts für das Kirchenkollegium vom Oktober 1933 sah vor, den Dom zur »Kirche des Reichs- und Landesbischofs« zu machen. Auch die noch zu Kaiserzeiten eingesetzten Theologen behielten ihre tradierten Titel als »Hof- und Dompredi-

ger«, obschon es den Hof nicht mehr gab. Der wohl berühmteste von ihnen, Bruno Doehring, verstarb mit diesem Titel im April 1961 – eine seltsam anmutende Kontinuität inmitten all der Brüche und Verwirrungen der ersten Hälfte des 20. Jahrhunderts.

Aber Doehrings Welt war nach eigenem Bekunden bereits in jenem »verhängnisvollen November 1918« untergegangen.[48] Mit deftigen, rechtsorientierten Predigten hatte sich Doehring, der von 1930 bis 1933 für die Deutsch-Nationalen auch im Reichstag saß, von der Kanzel des Doms herab an die Gemeinde gewandt. Seine Predigten konnte jeder am Folgetag für 15 Pfennig kaufen. Die Berliner Morgenpost berichtete am 20. August 1931 entsetzt über den »groben politischen Missbrauch des Gottesdienstes zu rechtsradikaler Propaganda«. Schon am 18. Januar 1925, anlässlich eines Festgottesdienstes zum Feiertag der Reichsgründung, hatte es harsche Kritik gegeben. Unter den Kritikern war auch Außenminister Gustav Stresemann, der durch Taufe und Konfirmation zur Domgemeinde gehörte. Mitte Februar wandte er sich per Brief an das Domkirchenkollegium, enttäuscht von »Ausführungen, die ich nicht als vaterländisch einigend, sondern entzweiend, die ich nicht als Ausdruck christlicher Nächstenliebe, sondern einer bis zur Ekstase gesteigerten Abneigung gegen Andersdenkende, einer Rede, die ich weiter nicht als Stärkung der Autorität des Staates, sondern als Herabsetzung der Autorität der verantwortlichen Männer der Reichsregierung ansehen musste.«[49]

Wie so viele der alten Eliten war Domprediger Doehring ein deutsch-national Konservativer, dem die Zwänge des Versailler Friedens demütigend und die Wirren der Weimarer Demokratie zu chaotisch erschienen. Doch sein Wunsch nach einem althergebrachten starken Staat mit straffer Führung und christlicher Prägung hatte seine sehr deutliche Grenze: von der nationalsozialistischen Bewegung wollte er nichts wissen. Die faschistische Ideologie und ihre Protagonisten waren ihm zu laut, zu dürftig – zu unchristlich. Bereits 1932 hatte er »Die Fehlleitung der nationalen Bewegung durch Adolf Hitler« fest

im Blick und brachte damit nicht nur Goebbels zur Weißglut.[50] Und obgleich auch er sich zum Treueeid auf Hitler hatte zwingen lassen müssen, fand er doch immer deutliche Worte: »Lasst euch warnen«, predigte er 1934, »die hohle Phraseologie der Götzenfabrikanten ist nichts anderes als die aufsteigende Ausdünstung einer gährenden Zeit«.[51]

Darin war er sich mit seinem liberaleren Kollegen Oberdomprediger Georg Burghart einig. Auch der hatte im Dezember 1932 beim Gottesdienst zur Eröffnung des Reichstags Stellung bezogen: »Gerade in den letzten Wochen haben wir zum Schaden des Volkes sehen müssen, was ›übersteigerter Führerwahn und Parteileidenschaft‹ bedeuten«.[52]

Ein letztes epocheübergreifendes Ereignis war der Festgottesdienst anlässlich des 85. Geburtstags des Reichspräsidenten Hindenburg

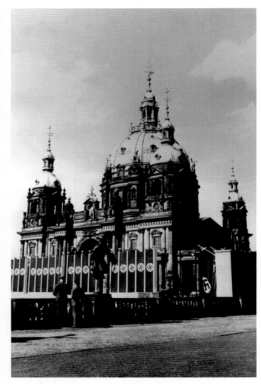

Propagandaveranstaltung der NSDAP vor dem Dom

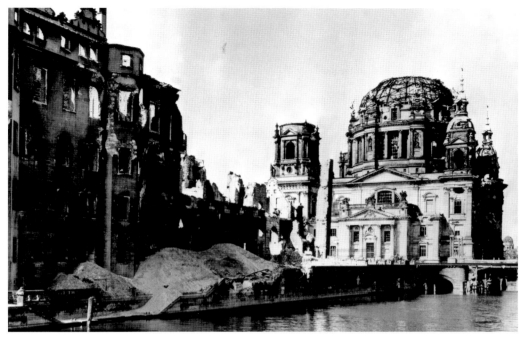

Das Berliner Schloss und der Dom nach dem Zweiten Weltkrieg

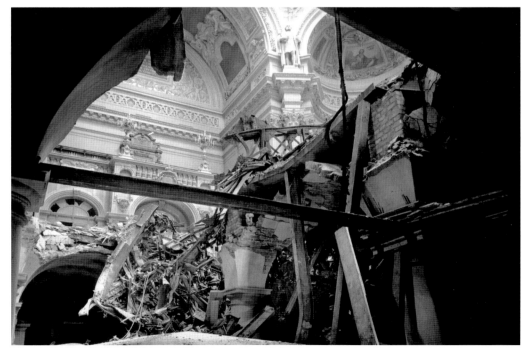

Predigtkirche nach dem Einsturz der Kuppel

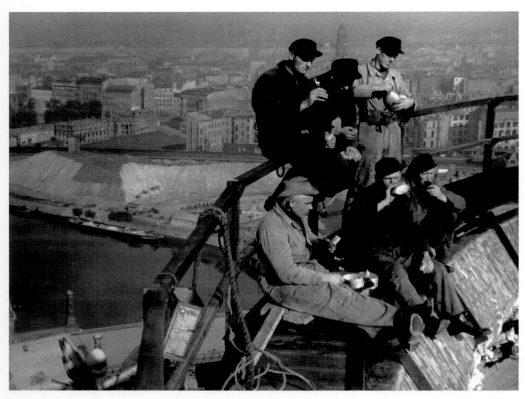

Mittagspause

am 2. Oktober 1932. Hier wie auch später hat das Domkirchenkollegium Regie und Inszenierung der Feierlichkeiten entlang der eigenen Interessen und Traditionen, in seiner Position als Hausherr, übernommen. Immer wieder wurde die Suprematie der Kirche gegen Parteiinteressen betont, indem beantragte Veranstaltungen geprüft und unter Leitung der Domprediger durchgeführt wurden. Diese Wahrung der Autonomie wurde angesichts der vielen von außen angetragenen Partikular- und Propagandainteressen im Februar 1933, kurz nach Hitlers Amtsantritt als Reichskanzler, nochmals eigens durch einen Beschluss des Domkirchenkollegiums betont: Feierlichkeiten im Dom sollten nur mehr für Mitglieder der Domgeistlichkeit und Persönlichkeiten des kirchlichen Lebens durchgeführt werden, »die sich durch hervorragende Verdienste

um Staat und Volk einer besonderen kirchlichen Ehrung würdig erwiesen haben.«[53]

Tief eingeschrieben in die Gestalt des heutigen Doms sind die Narben des Zweiten Weltkrieges. Es kann dem Auge des Betrachters anheimgestellt bleiben, ob es die List der Geschichte oder göttliche Fügung ist: Erstaunlich ist schon allein die bloße Existenz des heutigen Berliner Doms.

Ende Dezember 1940 wurde der Dom zum ersten Mal von einer Bombe getroffen – die Schäden konnten binnen acht Wochen beseitigt werden. Schwerer wogen die Treffer vom 24. Mai 1944 und vom 5. Februar 1945. Die Kuppel stürzte ein, die Predigtkirche wurde verwüstet und selbst die Gruft geriet in Brand. Der Dom wurde unbenutzbar. 25 Prozent des Doms galten als zerstört.[54] Im August 1945 bat das Domkirchenkollegium beim Magistrat um finanzielle Unterstüt-

zung: »Leider sind die bisherigen Übungssäle des Domchors im Dom wie das Direktorenzimmer und die Chorbibliothek sehr schwer durch Bomben und durch die SS, die in rücksichtslosester Weise in dem Kirchengebäude sich einnistete, verwüstet worden ...«.[55]

Doch schon Ende 1945 versammelte sich die Gemeinde in einer Notkirche in der Gruft zum Gebet mit Hof- und Domprediger Doehring. Die kleinere Schuke-Orgel, die heute in der Tauf- und Traukirche steht, erklang zu den Gottesdiensten, während draußen die einstmals prächtige urbane Landschaft zum unüberschaubaren Trümmerfeld geworden war. Vieles war aber unwiederbringlich verloren, wie zum Beispiel die Altarfenster. Was sollte geschehen? Wie konnte es weitergehen? Fragen wie diese, die sich jeder Mensch jener Tage ausgesetzt sah, betrafen den Dom in besonderer Weise. Die vormalige »Reklamezwingburg der Hohenzollern« war zum

vergifteten Symbol des preußischen Militarismus als der vermeintlichen Wurzel des faschistischen Übels geworden.

Bereits 1950 begannen die Aufräumarbeiten und schon 1953 konnte diese erste Sicherungsphase mit dem Anbringen einer Notkuppel vorläufig beendet werden. Und doch war die Zukunft unsicher: Ein Abriss war unbezahlbar, man rechnete mit Kosten bis zu 30 Millionen Mark. Ein Wiederaufbau war gesellschaftlich nicht vermittelbar in einer Stadt, die dem Erdboden gleichgemacht worden war. Es gab andere Prioritäten. Außerdem war die Domgemeinde zahlenmäßig viel zu klein, um einen Dom mit geschätzten 9.240 Quadratmeter Grundfläche und ca. 100 Nebenräumen mit 4.650 Quadratmeter zu brauchen und unterhalten zu können.

Kurzerhand sprengen konnte man den »Kaiserdom« aber nun auch nicht – wie etwa das gegenüberliegende Hohenzollernschloss. Dar-

Schwindelerregender, ungesicherter Auf- und Abstieg der Bauarbeiter

Steinmetz bearbeitet einen Sandsteinquader auf dem Bauhof, 23.7.1982

Steinmetz am Engelsfuß auf der Kuppel

in lag, so lässt sich zusammenfassen, das große Glück. Ehe die DDR-Führung in irgendeiner Weise zur Tat schreiten konnte, wurde 1969 der 20. Jahrestag der Staatsgründung gefeiert. Der Alexanderplatz, das Marx-Engels-Forum zu Füßen des Doms und die Allee Unter den Linden wurden hergerichtet zum repräsentativen Zentrum der Sozialistischen Republik. Fernsehturm, Staatsratsgebäude und Palast der Republik schufen ein Gesamtensemble glitzernder sozialistischer Moderne, der der Dom nichts anhaben konnte. Er war Symbol des Alten, Untergegangenen. Als geschwärzte Ruine war er allerdings auf lange Sicht untragbar. Und in jenen Jahren der Entspannungspolitik zwischen Ost und West war eine radikale Lösung keine denkbare Option. In diesen frühen 1970er Jahren warb die DDR verstärkt um internationale Anerkennung, was in der UNO-Mitgliedschaft und im Grundlagenvertrag mit der BRD seinen Niederschlag fand.

Eine Sprengung wie bei der Garnisonskirche in Potsdam oder der Leipziger Universitätskirche passte nicht mehr in die politische Landschaft. Zugleich hatte sich das Grundverständnis des preußischen Erbes gewandelt – man begann, es in ausgewählten Traditionen anzunehmen. So wurde auch das Reiterstandbild Friedrichs II. Unter den Linden wieder aufgestellt.

Am 11. November 1974 wurde ein Vertrag zwischen der Evangelischen Kirche Deutschlands und den Regierungsstellen der DDR geschlossen, der den Wiederaufbau des Berliner Doms regelte. 45 Millionen D-Mark waren dafür vorgesehen.[56] Noch im Januar desselben Jahres hatte Reinhold Pietz, Präsident der Kanzlei der Evangelischen Kirche der Union, den Sinn des Wiederaufbaus in Frage gestellt: »An der Erhaltung und Wiederherstellung des Berliner Doms besteht nur ein beschränktes kirchliches Interesse. Einerseits sollte der Domgemeinde eine Gottesdienst-

Bau der Stahlkonstruktion über der äußeren Kuppel der Predigtkirche

Bauarbeiter auf der neuen Kuppel

stätte … und eine Reihe von Versammlungs- und Verwaltungsräumen zu freier Verfügung gestellt werden. Andererseits ist eine sinnvolle kirchliche Nutzung der zerstörten eigentlichen Domkirche, also der Halle unter der Kuppel, nicht zu erkennen. Auch ist das Interesse der Kirche an einer Wiederherstellung des Domkomplexes durch ihre eingeschränkte Finanzkraft notwendig begrenzt … In der kirchlichen Öffentlichkeit muss mit erheblichem Widerspruch gegen eine Wiederherstellung des überdimensionalen Gebäudes nicht nur aus finanziellen Gründen, sondern auch aus geistesgeschichtlichen Gründen gerechnet werden.«[57]

Und tatsächlich gab es die unterschiedlichsten Vorschläge, was mit dem wiederherzustellenden riesigen Gebäude anzufangen wäre: Museum, Badeanstalt, Tonstudioraum, kirchliche Verwaltung und Hochschule – es kam eine lebhafte Debatte in Gang.

Sie betraf auch den Kernpunkt der damaligen Überlegungen, die Strategie des Wiederaufbaus. Die Diskussion bewegte sich zwischen den Polen einer möglichst denkmalgetreuen oder einer möglichst funktionalen Wiederherrichtung des Doms. Letztlich hat sich die denkmalpflegerische Fraktion durchgesetzt. In sozusagen dialektischer Interpretation der herrschenden ideologischen Anschauungen hat auch die staatliche Denkmalpflege der DDR die weitestgehende Rekonstruktion des Doms favorisiert. Es war der große Erfolg des langjährigen Dombaumeisters Rüdiger Hoth, dass möglichst alle überlieferten Formen und Materialien wiederhergestellt wurden.

1975 begannen die Arbeiten am Außenbau, wobei insbesondere im oberen Bereich erhebliche Vereinfachungen vorgenommen wurden: Die Kuppel zeigt dies am deutlichsten; aber auch die vier Ecktürme und die Helme sind ohne die früheren filigranen Schmuckelemente ausgeführt.

Heikel war die Rekonstruktion des Westportals, das den Sieg der Religion verkündete: »Unser Glaube ist der Sieg, der die Welt überwunden hat«. Das musste irritierend sein in einem Land, das den Sieg des Sozialismus für sich reklamierte und dessen Partei- und Regierungschef noch im August 1989 verkündete »Den Sozialismus in seinem Lauf' hält weder Ochs' noch Esel auf«.

Ob es sich bei dieser Tiermetapher um eine Anspielung auf die Anbetung der Hirten handelt, sei dahingestellt – ernstliche Konflikte gab es bezüglich des Südportals des Doms. Die Kaiserliche Unterfahrt war vertragsgemäß entfernt worden und dieser Zugang zur Tauf- und Traukirche, der direkt vis-à-vis zur Volkskammer im Palast der Republik auf der anderen Straßenseite lag, sollte ein Bronzeportal erhalten. Siegfried Krepp gestaltete die Tür und wählte dafür das Motiv des verlorenen Sohnes. Offenbar sollte mit dem Rückgriff auf dieses biblische Motiv die Domgemeinde, die Kirche in Gänze als Abtrünnige, Ewiggestrige, Verlorene stigmatisiert werden. Die Domgemeinde setzte sich vehement zur Wehr – wie auch im Streit um die Wiederherstellung des Engelkranzes an der Basis der Kuppel. Erst nach Androhung eines Zahlungsstopps wurde er dort wieder angebracht.

Schon 1980 konnten die Tauf- und Traukirche sowie das Kaiserliche Treppenhaus wieder benutzt werden. Die äußeren Bauformen waren 1983 fertig gestellt – mit Ausnahme der Denkmalskirche. Die zwar nur einen Riss im Gewölbe aufwies, deren Abriss aber von vornherein Bedingung der Vertragsverhandlungen war. Leider ist dem Dom damit insgesamt viel von seiner ästhetischen Balance genommen; wie es sich nach dem Wiederaufbau des Stadtschlosses in unmittelbarer Nähe ausnimmt, wird sich erst noch weisen müssen. Noch im Juni 2013, anlässlich des 20. Jahrestags der Wiedereinweihung des Doms, hat der langjährige und verdienstvolle Dombaumeister Rüdiger Hoth den Wiederaufbau der Denkmalskirche angeregt.[58]

Wie auch immer sich die Zukunft entwickeln mag: Die Ermunterung von Bischof Beyer anlässlich der Wiedereinweihung des Doms 1993, die Berliner mögen den Dom mit Leben füllen, ist wunderbar in Erfüllung gegangen. Die ca. 1.400 Mitglieder der Domgemeinde empfangen Jahr für Jahr ein internationales Millionenpublikum. Aus aller Herren Länder kommen die Menschen, schauen sich die Kirche an, steigen hinab in die Hohenzollerngruft und hinauf auf den Kuppelumgang. Dort bietet sich ein herrlicher Rundblick auf das alte und neue Berlin, auf die Vergangenheit wie auf die Zukunft. Spätestens hier oben wird deutlich, welch ein Glück es ist, dass der Berliner Dom gerettet werden konnte.

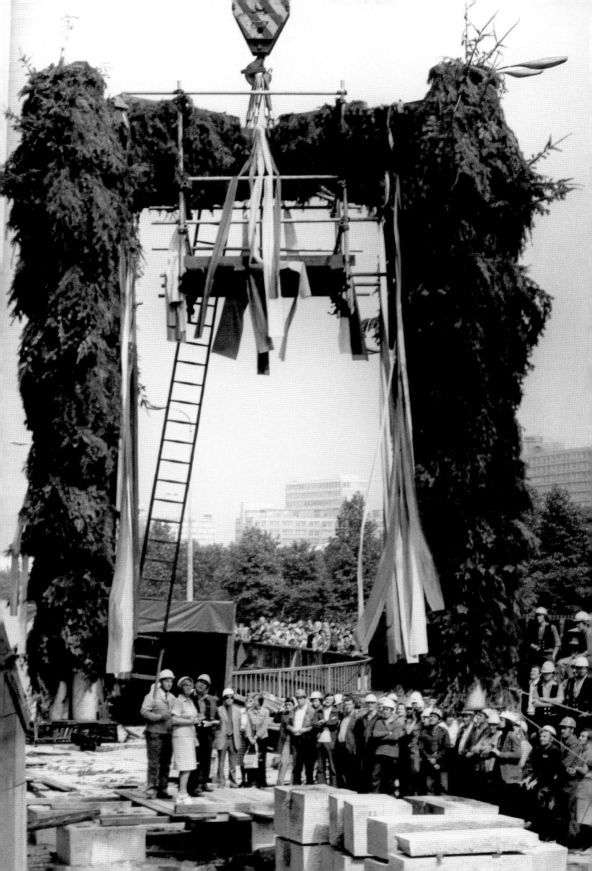

Chronologie

1432
Die Städte Cölln und Berlin schließen sich zu einer Stadtgemeinde zusammen

1442
Kurfürst Friedrich II. zwingt Cölln ihm für die Errichtung einer markgräflichen Burg Teile der Spreeinsel abzutreten (späterer Standort des Stadtschlosses)

1443–1451
Bau der fürstlichen Erasmus-Kapelle

1449
Cölln wird ständige Residenz der Brandenburgischen Kurfürsten

1465
Errichtung einer geistlichen Stiftung in der Erasmus-Kapelle durch Kurfürst Friedrich II

1536
Unter Joachim II. Verlegung des Domstifts in das benachbarte Dominikanerkloster

1539
Einführung der Reformation, der Dom wird zur lutherischen Kirche

1608
Auflösung des Domkapitels, der Dom ist oberste Pfarrkirche in Cölln an der Spree

Ab 1697
Erste Entwürfe Andreas Schlüters zum Neubau des Schlosses; zeitgleich Pläne zum Bau eines Doms als Zentralbau

1747–50
Friedrich II. (der Große) lässt einen neuen Dom nach Entwürfen von Johann Boumann d. Ä. auf dem Lustgarten bauen

Ab 1810
Entwürfe Karl Friedrich Schinkels zur Umgestaltung des Innenraums und des Außenbaus

1817
Der Dom wird ein Zentrum der »unierten« Kirche: Friedrich Wilhelm III. verordnet in Preußen die Vereinigung der reformierten und lutherischen Gemeinden; die Innenräume des Doms werden ausgebaut

1821/22
Klassizistische Umgestaltung des Außenbaus

Ab 1840
Auf intensives Betreiben Friedrich Wilhelm IV. entstehen diverse Entwürfe für eine Basilika als Königsdenkmal (Ludwig Persius und Friedrich August Stüler)

1845–1848
Beginn der Bauarbeiten am »Camposanto«, der Fürstengruft der Hohenzollern

1848
Ausbruch der Märzrevolutionen; Straßenkämpfe in Berlin; das Dombauprojekt als monarchischer Prachtbau rückt in den Hintergrund
18. Mai: Das erste gesamtdeutsche Parlament, die Frankfurter Nationalversammlung, wird in der Paulskirche eröffnet

1866
Preußisch-Deutscher Krieg zwischen dem Deutschen Bund unter der Führung Österreichs einerseits und dem Königreich Preußen sowie dessen Verbündeten andererseits; der Sieg Preußens bringt wieder Bewegung in die Dombaupläne als »Dankes-Denkmal«

1870/71
Deutsch-Französischer Krieg

18.1.1871
König Wilhelm I. von Preußen wird im Spiegel-
saal von Versailles zum Kaiser ausgerufen. Prokla-
mation des Deutschen Reichs (Reichsgründung)

1881
Julius Carl Raschdorff wird vom Kronprinzen mit
Entwürfen für den Ausbau des Schloss und den
Neubau des Doms beauftragt

1888
Dreikaiserjahr; Friedrich III. wird Deutscher
Kaiser und erlässt die »Ordre zum Umbau des
Berliner Doms«; am 15. Juni besteigt der letzte
Kaiser des Deutschen Reiches, Wilhelm II. von
Hohenzollern, den Thron

1893
Abriss des alten Doms

17.6.1894
Grundsteinlegung für den Raschdorffschen Dom

27.2.1905
Einweihung des Zentralbaus im historistischen
Stil einer barock beeinflussten italienischen
Hochrenaissance

24.5.1944
Bei einem Bombenangriff stürzt die Kuppel-
laterne ein und zerstört große Teile der Predigt-
kirche und der Gruft; der Bau wird notdürftig
bis ca. 1950 gesichert

1972
Verfügung des Ministerrats der DDR zum Wie-
deraufbau des Doms

1974
Vertragsabschluss über den Domaufbau zwi-
schen der DDR-Regierung und dem Bund der
Evangelischen Kirchen

1975
Beginn der Bauarbeiten (mit starker finanzieller
Unterstützung der westdeutschen Evangelischen
Kirche)

1980
Die Tauf- und Traukirche wird als Gottesdienst-
stätte wieder in Gebrauch genommen

1983
Fertigstellung des Außenbaus

9.11.1989
Fall der Berliner Mauer

6.6.1993
Nach Abschluss der Renovierungsarbeiten wird
der gesamte Dom mit einem festlichen Gottes-
dienst eingeweiht

20.11.1999
Die Hohenzollerngruft ist wieder für die
Öffentlichkeit zugänglich

29.6.2002
Enthüllung des letzten Kuppelmosaiks

Der Berliner Dom heute

Svenja Pelzel (Oberpfarr- und Domkirche zu Berlin)

Kaiserreich, Weimarer Republik, Nazi-Herrschaft, Sozialismus, Demokratie – der Berliner Dom hat in seiner kurzen Geschichte reichlich gesellschaftlichen Wandel erlebt und mit dem Gebäude auch seine Gemeinde.

Heute besteht diese Gemeinde aus über 1.400 Männern, Frauen und Kindern, Tendenz stark steigend. Allerdings erscheint diese Zahl auf den ersten Blick gering, wenn man vergleicht, dass der Dom in einer Finanzstatistik aus dem Jahr 1941 seine Gemeindemitglieder mit 12.000 angibt.[59] Doch der Berliner Dom ist keine Parochial- sondern eine Personalgemeinde. Das heißt, niemand wird automatisch Mitglied, nur weil er in der Nachbarschaft wohnt. Stattdessen kann jeder evangelische Christ aus Berlin und dem umliegenden Brandenburg per Antrag in die Gemeinde aufgenommen werden.

Was der Kölner Dom für die Katholische Kirche, ist der Berliner Dom für die Evangelische Kirche – ein Haus mit großer nationaler Bedeutung und internationaler Anziehungskraft. Mit fast einer Million Besuchern aus dem In- und Ausland gehört der Dom zu den Publikumsmagneten der Stadt. Täglich finden hier zwei Andachten statt, zu den großen Gottesdiensten an Wochenenden und Feiertagen kommen hunderte Menschen. Auf der Kanzel des Doms stehen regelmäßig Gastprediger, die sich mit aktuellen Themen beschäftigen. Ihre Predigen sind, wenn man so will, eine »christliche Zeitansage« für Stadt und Land. Auch ist der Berliner Dom ein zentraler Ort für nationale Trauerfeiern und bundesweites Gedenken. Das haben zum Beispiel die Gedenkfeiern für die Oper des Tsunami 2005 und für Altbundespräsident Johannes Rau im Jahr 2006 gezeigt.

Neben den täglichen Andachten und Gottesdiensten bietet der Berliner Dom auch spirituelle Besonderheiten, wie zum Beispiel gemeinsame Feiern mit angrenzenden evangelischen oder katholischen Gemeinden, der Jüdischen Gemeinde zu Berlin oder dem Abraham-Geiger-Kolleg in Potsdam. Auch auf das ständig wachsende Bedürfnis nach Spiritualität vor allem unter jungen Berlinern reagiert der Berliner Dom mit einer großen Palette an geistlichen Angeboten. So finden zum Beispiel regelmäßig Glaubens- und Taufkurse, Bibelnachmittage und offene Gesprächsabende bei Brot und Wein statt. Einmal im Monat versammeln sich zudem hunderte Gläubige zur Taizé-Andacht, singen gemeinsam und erleuchten den Dom durch ein Kerzenmeer. Zur Gemeindearbeit gehören zudem verschiedene ehrenamtliche Kreise und Gruppen sowie Angebote für Kinder und Konfirmanden.

Das Domkirchenkollegium

Eine wichtige Besonderheit des Hauses markiert der 16. Mai 1812. Im Rahmen des preußischen Reformwerks erließ König Friedrich Wilhelm III. das Statut für ein neues Leitungsorgan – das Domkirchenkollegium, kurz DKK. Etwas mehr als 200 Jahre nach ihrer Errichtung im Mai 1608 wurde die Gemeinde damit faktisch selbstständig. Mit Ausnahme des Präsidenten übernahmen von diesem Tag an Gemeindeglieder die wichtigsten Funktionen – eine Revolution für die damalige Zeit, wenn man so will. Am 1. Januar 1957 wurde das königliche Statut abgelöst durch die *Ordnung der Oberpfarr- und Domkirche zu Berlin*.

Heute sitzen im Domkirchenkollegium neben Dompredigern und Gemeindegliedern auch

Vertreter des Bundes, des Landes Berlin, der Union Evangelischer Kirchen und der Landeskirche. Alle drei Jahre wird die Hälfte der Mitglieder neu gewählt.

Der Berliner Dom finanziert sich zu 97 Prozent aus den eigenen Einnahmen und nur zu drei Prozent aus Kirchensteuern. Aus diesem Grund wird eine Domerhaltungsgebühr von den Besuchern erhoben. In diesem »Eintrittspreis« enthalten sind der Besuch der weltberühmten Hohenzollerngruft, das Dom-Museum zur Architekturgeschichte des Doms, kurze Führungen durch unsere ehrenamtlichen Fachkräfte sowie die Kuppelbesteigung. Bei dieser werden die Besucher nach 270 Stufen in 50 Metern Höhe mit einem spektakulären Rundumblick auf die historische Mitte Berlins und die Museumsinsel belohnt.

Neben Philharmonie, Konzerthaus am Gendarmenmarkt und Berliner Opernhäusern wird der Berliner Dom immer beliebter bei Musikfreunden. Über 100 Konzerte bietet das Haus jedes Jahr seinem Publikum, darunter Altbewährtes und selten Gehörtes. So findet zum Beispiel im Juli/August der Internationale Orgelsommer statt, und die Jedermann-Festspiele im Oktober. An den hohen christlichen Feiertragen erklingen regelmäßig große Oratorien und Orchesterwerke, aufgeführt von der Berliner Domkantorei oder dem Staats- und Domchor. In den letzten Jahren hat sich das Haus auch an Experimentelles gewagt und bundesweit Beachtung gefunden. Erwähnt seien hier nur eine szenische Aufführung von Bachs Johannespassion durch Opernregisseur Christoph Hagel, Wagner auf der Orgel oder die Stummfilmkonzerte mit Orgelimprovisation.

Dom-Museum

Im Obergeschoss des Kirchengebäudes erwarten den Besucher die Räume des Dom-Musems. Bauzeichnungen, Architekturmodelle und Entwürfe für Statuen, Mosaikgemälde und Altarfenster werden hier präsentiert. Besonders wertvoll sind dabei die dreidimensionalen Innenraummodelle der Predigt- und Denkmalskirche und die nach den Stülerschen Entwürfen angefertigten Modelle einer fünfschiffigen Basilika und eines Zentralbaus. Vom Museumsbereich führt eine Treppenanlage in die inneren Kuppelumgänge und auf den äußeren Kuppelumgang mit einer einmaligen Sicht auf das ehemalige Schlossareal, den Lustgarten und das heutige Berlin mit seinen neuen Bauwerken.

Anmerkungen

1 Bericht über die Grundsteinlegung zum neuen Dom in der Vossischen Zeitung vom 18.06.1894, in: Domarchiv Berlin (DomA), Bestand 1, Nr. 8193, Bl. 44.

2 Zit. nach Carl Schniewind: Der Dom zu Berlin. Geschichtliche Nachrichten vom alten Dom bei der Einweihung des neuen Doms dargeboten. Berlin 1980, S. 78ff.

3 Ebd., S. 28.

4 Brandenburgisches Landeshauptarchiv Potsdam (BLHA), Rep. 10A, Domstift Cölln a. d. Spree / Domkirche Berlin, U8.

5 Schniewind 1980 (wie Anm. 2), S. 18f.

6 Peter Millenet: Kritische Anmerkungen den Zustand der Baukunst in Berlin und Potsdam betreffend. Berlin 1776, Nachdruck 1994, S. 40.

7 Zit. nach Helga Nora Franz-Dahme/ Ursula Röper-Vogt: Schinkels Vorstadtkirchen. Kirchenbau und Gemeindegründung unter Friedrich Wilhelm III. in Berlin, hrsg. von d. Evangelischen Kirche in Berlin-Brandenburg. Berlin 1991, S. 41.

8 Zit. nach Paul Ortwin Rave: Berlin, Teil 1: Bauten für die Kunst, Kirchen, Denkmalpflege. Berlin 1941 (K. F. Schinkel – Lebenswerk, hrsg. von d. Akademie des Bauwesens), erw. Nachdruck 1981, S. 190.

9 Kabinettsorder König Friedrich Wilhelm III. vom 27.09.1817, in: Ev. Zentralarchiv 14/788, Bl. 5.

10 Zit. nach Schniewind 1980 (wie Anm. 2), S. 70.

11 Zit. nach ebd., S. 72.

12 Beide zit. nach Carl-Wolfgang Schümann: Der Berliner Dom im 19. Jahrhundert. Berlin 1980, S. 141.

13 Kabinettsorder König Wilhelms I. vom 21.03.1867; gedruckt in: Provinzial-Correspondenz vom 27.03.1867.

14 Zit. nach Schniewind 1980 (wie Anm. 2), S. 73.

15 Zit. nach ebd., S. 75.

16 Zit. nach ebd., S. 76.

17 Zit. nach ebd.

18 Zit. nach ebd., S. 76f.

19 Ein Entwurf Seiner Majestät des Kaisers und Königs Friedrich III. zum Neubau des Domes und zur Vollendung des Königlichen Schlosses in Berlin / mit allerhöchster Genehmigung hrsg. von J. C. Raschdorff, Berlin 1888.

20 Geheimes Staatsarchiv, Rep. 89 H/IX/ Berlin21e/Vol. III, Bl. 142f.

21 Ebd., Bl. 97ff.

22 Vgl. Helmut Engel: Kaiserkunst. Wilhelm II. als Baumeister der Nation, in: Oberpfarr- und Domkirche zu Berlin (Hrsg.): Die Gruft der Hohenzollern im Berliner Dom. Berlin 2005, S. 180ff.

23 Zit. nach Margret Dorothea Minkels: Die Stifter des Neuen Museums. Norderstedt 2011, S. 23.

24 Engel 2005 (wie Anm. 22), S. 183ff.

25 Geheimes Staatsarchiv, Rep. 89 H/IX/ Berlin 21e/Vol. III, Bl. 246 ff.

26 Camillo Sitte: Der Städtebau nach seinen künstlerischen Grundsätzen. Wien 1889, S. 2, 11 und 98.

27 Zit. nach Paul Seidel: Der Kaiser und die Kunst. Berlin 1907, S. 40.

28 Zit. nach Schniewind, S. 40ff.

29 Zit. nach Schniewind, S. 42.

30 Zit. nach Schniewind, S. 44.

31 DKK-Beschluss vom 23.09.1941, in: DomABerlin, Bestand 1, Nr. 3406, Bl. 144.

32 Protokollauszug DKK-Beschluss vom 29.09.1941; in: DomABerlin, Bestand 1, Nr. 3406, Bl. 146.

33 Entscheidung des Rechtsausschusses der Kirchenprovinz Mark Brandenburg vom 19.01.1934, in: DomABerlin, Bestand 1, Nr. 3604, Bl. 242ff.

34 Zit. nach Schniewind 1980 (wie Anm. 2), S. 62f.

35 Zeitgen. Abschrift in: DomABerlin, Bestand 1, Nr. 3122, Bl. 2f.

36 Zit. nach Schniewind 1980 (wie Anm. 2), S. 64.

37 Kabinettsorder König Friedrich Wilhelms III. vom 27.09.1817, in: Ev. Zentralarchiv 14/788, Bl. 5.

38 Zit. nach Schniewind 1980 (wie Anm. 2), S. 47.

39 Ebd.

40 Ebd., S. 50.

41 BLHA, Rep 10 A, U87.

42 Meldung Domküster Berendes an DKK vom 30.03.1918, in: DomABerlin, Bestand 1, Nr. 7839, Bl. 58.

43 DKK an Dampfkessel-Überwachungsverein vom 10.09.1920, in: DomABerlin, Bestand 1, Nr. 7839, Bl. 76.

44 Der Dom zu Berlin. Führer durch den Dom zu Berlin, herausgegeben vom Dombeamten H. Walter mit Genehmigung des Domkirchen-Kollegiums. Berlin 1922, S. 19.

45 Dombaumeister Hoffmann an DKK, 11.11.1918, in: DomABerlin, Bestand 1, Nr. 3133: Bl. 1f.

46 Dombaumeister Hoffmann an DKK, 14.11.1918, in: DomABerlin, Bestand 1, Nr. 3133: Bl. 7f.

47 Sitzungen des DKK vom 5.05.1919 und 28.11.1923.

48 Bruno Doehring: Mein Lebensweg zwischen den Vielen und der Einsamkeit. Gütersloh 1952, S. 144.

49 Zit. nach Gerhard Besier, in: Oberpfarr- und Domkirche zu Berlin (Hrsg.): Der Berliner Dom. Zur Geschichte und Gegenwart der Oberpfarr- und Domkirche zu Berlin. Berlin 2001, S. 200. Original vom 17.02.1925, in: DomABerlin, Bestand 1, Nr. 3161, Bl. 280.

50 In: Der Lutherring 14 (1932), Nr. 7, S. 279–288, zit. nach Besier, in: Berliner Dom 2001 (wie Anm. 50), S. 204.

51 Bruno Doehring: Christus bei den Deutschen. Eine Predigtreihe. Berlin 1934, S. 82.

52 Der Reichsbote vom 7.12.1932, zit. nach Besier, in: Berliner Dom 2001 (wie Anm. 50), S. 202.

53 Protokoll der Sitzung des DKK vom 27.02.1933.

54 Bestandsaufnahme des Grundstücks und des Gebäudezustands vor und nach dem Zweiten Weltkrieg durch Schonert vom 08.06.1951, II: Zustand nach Abschluss der Kampfhandlungen (10.05.1945), in: DomABerlin, Bestand 1, Nr. 4268, Bl. 72.

55 DKK an den Magistrat der Stadt Berlin mit der Bitte um finanzielle Unterstützung des SDC vom 18.08.1945; in: DomABerlin, Bestand 1, Nr. 6117, Bl. 10v.

56 Manfred Stolpe, in: Berliner Dom 2001 (wie Anm. 50), S. 216.

57 Zit. nach Albrecht Schönherr, in: Berliner Dom 2001 (wie Anm. 50), S. 226.

58 Süddeutsche Zeitung vom 6.06.2013.

59 Finanzstatistik für 1940 v. 04.12.1941 (Quelle: Archiv Berliner Dom, Bestand 1, Nr.3198, Bl.10)

Literaturauswahl

Doehring, Bruno: Christus bei den Deutschen. Eine Predigtreihe. Berlin 1934.

Doehring, Bruno: Mein Lebensweg zwischen den Vielen und der Einsamkeit. Gütersloh 1952.

Eisenlöffel, Lars: Die Hohenzollerngruft im Berliner Dom. Berlin 2006.

Eisenlöffel, Lars: Der Berliner Dom. Berlin 2006.

Franz-Dahme, Helga Nora; Röper-Vogt, Ursula: Schinkels Vorstadtkirchen. Kirchenbau und Gemeindegründung unter Friedrich Wilhelm III. in Berlin, hrsg. von d. Evangelischen Kirche Berlin-Brandenburg. Berlin 1991.

Klingenburg, Karl-Heinz: Der Berliner Dom. Bauten, Ideen und Projekte vom 15. Jahrhundert bis zur Gegenwart. Berlin 1987.

Landesdenkmalamt Berlin/Oberpfarr- und Domkirche zu Berlin (Hrsg.): Die Hohenzollerngruft und Ihre Sarkophage. Berlin 2005.

Millenet, Peter: Kritische Anmerkungen den Zustand der Baukunst in Berlin und Potsdam betreffend. Berlin 1776, Nachdruck 1994.

Oberpfarr- und Domkirche zu Berlin (Hrsg.): Der Berliner Dom. Zur Geschichte und Gegenwart der Oberpfarr- und Domkirche zu Berlin. Berlin 2001.

Rave, Paul Ortwin: Berlin, Teil 1: Bauten für die Kunst, Kirchen, Denkmalpflege. Berlin 1941 (K. F. Schinkel – Lebenswerk, hrsg. von d. Akademie des Bauwesens), erw. Nachdruck 1981.

Schneider, Julius: Die Geschichte des Berliner Doms. Berlin 1993.

Schniewind, Carl: Der Dom zu Berlin. Geschichtliche Nachrichten vom alten Dom bei der Einweihung des neuen Doms dargeboten. Berlin 1905.

Schümann, Carl-Wolfgang: Der Berliner Dom im 19. Jahrhundert. Berlin 1980.

Seidel, Paul: Der Kaiser und die Kunst. Berlin 1907.

Sitte, Camillo: Der Städtebau nach seinen künstlerischen Grundsätzen. Wien 1889.

Bildnachweis

Sämtliche Abbildungen Domarchiv und Dombaubüro der Oberpfarr- und Domkirche zu Berlin mit Ausnahme der Seiten 2, 4, 6, 21, 24 unten, 28, 30, 31 Mitte+unten, 33, 34, 35, 36, 38-39, 41, 43, 44, 45 links, 50 rechts, 51, 52, 58, 64, 65, 67, 72, 73, 76, 82, 90, 91, 104: Maren Glockner, Berlin. 8, 11, 17, 29, 31 oben, 42 unten, 45 rechts, 48, 50 links, 55, 56, 62, 63, 66, 68-69, 70, 74, 84 rechts: Stefan Lüdecke, Berlin. 26, 32, 40, 42 oben, 54, 75, 78, 81, 83, 84 links, 85, 86, 89: Florian Monheim, Krefeld. 77: Ehem. staatl. Bildstelle. 46: © Stiftung Preußische Schlösser und Gärten/Foto: Wolfgang Pfauder. 60-61: © Oberpfarr- und Domkirche zu Berlin/Foto: Günter Tigge. 92: © Oberpfarr- und Domkirche zu Berlin/Foto: H. v.d. Becke. 99: © Oberpfarr- und Domkirche zu Berlin/Foto: VEB Bau- und Montagekombinat Kohle und Energie. 101: © Oberpfarr- und Domkirche zu Berlin/Foto: Regine Leßmann (Institut für Denkmalpflege)

Impressum

Vorderseite/Titelbild: Die Westfassade des Berliner Doms. © Oberpfarr- und Domkirche zu Berlin/Foto: Maren Glockner. Rückseite: Friedenstaube in der Kuppel © Oberpfarr- und Domkirche zu Berlin/Foto: Maren Glockner

Lektorat: Luzie Diekmann, Maja Stark, Esther Zadow, DKV Gestaltung, Satz, Reproduktionen: Kasper Zwaaneveld, DKV Druck und Bindung: AZ Druck und Datentechnik GmbH, Berlin

Bibliografische Information der Deutschen Nationalbibliothek Die Deutsche Nationalbibliothek verzeichnet diese Publikation in der Deutschen Nationalbibliografie; detaillierte bibliografische Daten sind im Internet über http://dnb.dnb.de abrufbar.

© 2013 Oberpfarr- und Domkirche zu Berlin
Am Lustgarten
D-10178 Berlin
www.berlinerdom.de

© 2013 Deutscher Kunstverlag GmbH Berlin München
und die Autoren
Paul-Lincke-Ufer 34
D-10999 Berlin

www.deutscherkunstverlag.de
ISBN 978-3-422-02360-4

Särge in der Hohenzollerngruft

Nr. 2 **Elisabeth Magdalena von Brandenburg** Herzogin von Braunschweig-Lüneburg, Tochter des Kurfürsten Joachim II.
* 16.11.1538 † 1.9.1595

Nr. 3 **Johann Georg** Kurfürst von Brandenburg, Sohn des Kurfürsten Joachim II.
* 21.9.1525 † 18.1.1598.

Nr. 4 **Elisabeth von Anhalt** 3. Gemahlin des Kurfürsten Johann Georg, Tochter des Herzogs Joachim Ernst von Anhalt-Dessau
* 5.10.1563 † 5.10.1607

Nr. 5 **Joachim Friedrich** Kurfürst von Brandenburg Sohn des Kurfürsten Johann Georg
* 6.2.1546 † 28.7.1608

Nr. 6 **Catharina von Brandenburg-Küstrin** 1. Gemahlin des Kurfürsten Joachim Friedrich, Tochter des Markgrafen Johann
* 20.8.1549 † 10.10.1602

Nr. 7 **Heleonora von Brandenburg-Preußen** 2. Gemahlin des Kurfürsten Joachim Friedrich, Tochter des Herzogs Albrecht Friedrich von Preußen
* 22.8.1583 † 9.4.1607

Nr. 8 **Johann Sigismund** Kurfürst von Brandenburg, Sohn des Kurfürsten Joachim Friedrich
* 18.9.1572 † 2.1.1620

Nr. 9 **August Friedrich** Sohn des Kurfürsten Joachim Friedrich
* 26.2.1580 † 3.5.1601

Nr. 10 **Albrecht Friedrich** Sohn des Kurfürsten Joachim Friedrich
* 9.5.1582 † 13.12.1600

Nr. 11 **Albrecht** Sohn des Markgrafen Johann Georg, Herzog zu Brandenburg-Jägerndorf
* 20.8.1614 † 20.2.1620

Nr. 12 **Joachim** Sohn des Kurfürsten Joachim Friedrich
* 23.4.1583 † 20.6.1600

Nr. 13 **Ernst** Sohn des Kurfürsten Joachim Friedrich
* 23.4.1583 † 28.9.1613

Nr. 14 **Anna Sophia von Brandenburg** Herzogin von Braunschweig-Lüneburg, Tochter des Kurfürsten Johann Sigismund
* 28.3.1598 † 29.12.1659

Nr. 15 **Joachim Sigismund** Herrenmeister zu Sonnenburg, Sohn des Kurfürsten Johann Sigismund * 4.8.1603 † 5.3.1625

Nr. 16 **Albrecht (Albert) Christian** Sohn des Kurfürsten Johann Sigismund,
* 17.3.1609 † 24.5.1609

Nr. 17 **Elisabeth Charlotte von der Pfalz** Gemahlin des Kurfürsten Georg Wilhelm, Tochter des Kurfürsten Friedrich IV. von der Pfalz
* 17.9.1597 † 26.4.1660

Nr. 18 **Catharina Sophia von der Pfalz** Tochter des Kurfürsten Friedrich IV. von der Pfalz
* 20.6.1594 † 8.3.1665

Nr. 19 **Johann Sigismund** Sohn des Kurfürsten Georg Wilhelm * 5.8.1624 † 9.11.1624

Nr. 20 **Georg** Sohn des Markgrafen Johann Georg von Brandenburg-Jägerndorf
* 10.2.1613 † 20.11.1614

Nr. 21 **Catharina Sybilla** Tochter des Markgrafen Johann Georg von Brandenburg-Jägerdorf
* 21.10.1615 † 22.10.1615

Nr. 22 **Ernst** Sohn des Markgrafen Johann Georg von Brandenburg-Jägerndorf
* 18.1.1617 † 4.10.1642

Nr. 24 **Luise Henriette** 1. Gemahlin des Kurfürsten Friedrich Wilhelm, Tochter des Prinzen Friedrich Heinrich von Oranien
* 27.11.1627 † 18.6.1667

Nr. 26 **Heinrich** Zwillingssohn des Kurfürsten Friedrich Wilhelm
* 19.11.1664 † 26.11.1664

Nr. 27 **Amalia** Zwillingstochter des Kurfürsten Friedrich Wilhelm
* 19.11.1664 † 1.2.1665

Nr. 28 **Wilhelm Heinrich** Kurprinz, Sohn des Kurfürsten Friedrich Wilhelm
* 21.5.1648 † 24.10.1649

Nr. 29 **Dorothea** Tochter des Kurfürsten Friedrich Wilhelm
* 6.6.1675 † 11.9.1676

Nr. 30 **Ludwig** Sohn des Kurfürsten Friedrich Wilhelm
* 8.7.1666 † 7.4.1687

Nr. 31 **Philipp Wilhelm** Markgraf von Brandenburg-Schwedt, Sohn des Kurfürsten Friedrich Wilhelm
* 19.5.1669 † 19.12.1711

Nr. 32 **Friederike Dorothea Henriette** Tochter des Markgrafen Philipp Wilhelm
* 24.2.1700 † 7.2.1701

Nr. 33 **Georg Wilhelm** Sohn des Markgrafen Philipp Wilhelm
* 29.3.1704 † 14.4.1704

Nr. 34 **Carl Philipp** Markgraf von Brandenburg-Schwedt, Sohn des Kurfürsten Friedrich Wilhelm
* 5.1.1673 † 23.7.1695

Nr. 38 **Louise Wilhelmine** Tochter des Markgrafen Albrecht Friedrich von Brandenburg-Schwedt
* 11.5.1709 † 19.2.1726

Nr. 39 **Friedrich Carl Albrecht** Herrenmeister zu Sonnenburg, Sohn des Markgrafen Albrecht Friedrich von Brandenburg-Schwedt
* 10.6.1705 † 22.6.1762

Nr. 40 **Friedrich** Sohn des Markgrafen Albrecht Friedrich von Brandenburg-Schwedt
* 13.8.1710 † 10.4.1741

Nr. 45 **Elisabeth Henriette** I. Gemahlin des Kurprinzen Friedrich von Brandenburg, des späteren Kurfürsten Friedrich III. und nachmaligen Königs Friedrich I.
* 18.11.1661 † 7.7.1683

Nr. 47 **Carl Emil** Kurprinz, Sohn des Kurfürsten Friedrich Wilhelm
* 16.2.1655 † 7.12.1674

Nr. 48 **Friedrich August** Sohn des Kurprinzen, des späteren Kurfürsten Friedrich III. und nachmaligen Königs Friedrich I.
* 6.10.1685 † 31.1.1686

Nr. 49 **Königin Sophie Dorothea** Gemahlin des Königs Friedrich Wilhelm I., Tochter des Kurfürsten Georg Ludwig von Hannover, des späteren Königs Georg I. von England
* 27.3.1687 † 28.6.1757

Nr. 50 **Friedrich Ludwig** Prinz von Oranien, Sohn des Kronprinzen, des späteren Königs Friedrich Wilhelm I.
* 23.11.1707 † 13.5.1708

Nr. 51 **Friedrich Wilhelm** Sohn des Kronprinzen, des späteren Königs Friedrich Wilhelm I.
* 16.8.1710 † 31.7.1711

Nr. 52 Nicht eindeutig identifizierbar **Ludwig Carl Wilhelm** Sohn des Königs Friedrich Wilhelm I.
* 2.5.1717 † 31.8.1719

Nr. 53 **Charlotte Albertine** Tochter des Königs Friedrich Wilhelm I. * 5.5.1713 † 10.6.1714

Nr. 54 Nicht eindeutig identifizierbar **Königin Elisabeth Christine** Gemahlin des Königs Friedrich II., Tochter des Herzogs Ferdinand Albrecht II. von Braunschweig-Bevern
* 8.12.1715 † 13.1.1797

Nr. 55 Nicht eindeutig identifizierbar **Anna Amalie** Tochter des Königs Friedrich Wilhelm I.
* 9.11.1723 † 30.3.1787

Nr. 56 Nicht eindeutig identifizierbar **Friedrich Heinrich Carl** Sohn des Prinzen von Preußen August Wilhelm
* 30.12.1747 † 26.5.1767

Nr. 57 Nicht eindeutig identifizierbar **Wilhelmine** Gemahlin des Prinzen Friedrich Heinrich Ludwig, Tochter des Prinzen Maximilian von Hessen-Kassel
* 25.2.1726 † 8.10.1808

Nr. 58 **August Wilhelm** Prinz von Preußen, Sohn des Königs Friedrich Wilhelm I.
* 9.8.1722 † 12.6.1758

Nr. 59 **Luise Amalie** Gemahlin des Prinzen von Preußen August Wilhelm, Tochter des Herzogs Ferdinand Albert II. von Braunschweig-Bevern
* 29.1.1722 † 13.1.1780

Nr. 60 **Georg Carl Emil** Sohn des Prinzen von Preußen August Wilhelm* 30.10.1758 † 15.2.1759

Nr. 61 **König Friedrich Wilhelm II.** Sohn des Prinzen von Preußen August Wilhelm
* 25.9.1744 † 16.11.1797

Nr. 62 **Königin Friederike Louise** 2. Gemahlin von König Friedrich Wilhelm II., Tochter des Landgrafen Ludwig IX. von Hessen-Darmstadt
* 16.10.1751 † 25.2.1805

Nr. 63 Namenloser Prinz Sohn des Prinzen und späteren Königs Friedrich Wilhelm II.
* 29.11.1777 † 29.11.1777

Nr. 64 **Friederike Christiane Amalie Wilhelmine** Tochter des Prinzen und späteren Königs Friedrich Wilhelm II.
* 31.8.1772 † 14.6.1773

Nr. 65 **Friedrich Ludwig Carl** Sohn des Prinzen und späteren Königs Friedrich Wilhelm II.
* 5.11.1773 † 28.12.1796

Nr. 66 **Friedrich Wilhelm Carl Georg** Sohn des Prinzen Friedrich Ludwig Carl
* 25.9.1795 † 6.4.1798

Nr. 67 **August Ferdinand** Sohn des Königs Friedrich Wilhelm I.
* 23.5.1730 † 2.5.1813

Nr. 68 **Anna Elisabeth Louise** Gemahlin des Prinzen August Ferdinand, Tochter des Markgrafen Friedrich Wilhelm von Brandenburg-Schwedt
* 22.4.1738 † 10.2.1820

Nr. 69 **Friedrich Paul Heinrich August** Sohn des Prinzen August Ferdinand
* 29.11.1776 † 2.12.1776

Nr. 70 **Friedrich Heinrich Emil Carl** Sohn des Prinzen August Ferdinand
* 21.10.1769 † 8.12.1773

Nr. 71 **Friederike Elisabeth Dorothee Henriette Amalie** Tochter des Prinzen August Ferdinand * 1.11.1761 † 28.8.1773

Nr. 72 **Heinrich Friedrich Carl Ludwig** Sohn des Prinzen August Ferdinand
* 11.11.1771 † 8.10.1790

Nr. 73 **Friedrich Christian Ludwig** genannt Louis Ferdinand Sohn des Prinzen August Ferdinand * 18.11.1772 † 10.10.1806

Nr. 74 **Friedrich Wilhelm Thassilo** Sohn des Prinzen Friedrich Wilhelm Carl
* 15.11.1813 † 9.1.1814

Nr. 75 **Friedrich Wilhelm Heinrich August** Sohn des Prinzen August Ferdinand
* 19.9.1779 † 19.7.1843

Nr. 76 Namenlose Prinzessin Tochter des Kronprinzen und späteren Königs Friedrich Wilhelm III.
* 7.10.1794 † 7.10.1794

Nr. 77 **Friederike Caroline Auguste Amalie** Tochter des Königs Friedrich Wilhelm III.
* 14.10.1799 † 30.3.1800

Nr. 78 **Friedrich Julius Ferdinand Leopold** Sohn des Königs Friedrich Wilhelm III.
* 13.12.1804 † 1.4.1806

Nr. 79 **Friedrich Thassilo Wilhelm** Sohn des Prinzen Friedrich Wilhelm Carl
* 29.10.1811 † 10.1.1813

Nr. 80 Namenloser Prinz Sohn des Prinzen Friedrich Heinrich Albrecht
* 4.12.1832 † 4.12.1832

Nr. 81 **Philippine Auguste Amalie** Gemahlin des Landgrafen Friedrich II. von Hessen-Kassel, Tochter des Markgrafen Friedrich Wilhelm von Brandenburg-Schwedt
* 10.10.1745 † 1.5.1800

Nr. 82 **Friedrich Wilhelm Ferdinand** Prinz von Hessen-Kassel, Sohn des Kronprinzen Wilhelm
* 1806 † 1806

Nr. 83 Namenloser Prinz Sohn des Prinzen von Oranien und späteren Königs Wilhelm I. von Niederlande * 1806 † 1806

Nr. 84 **Maria Anna** Gemahlin des Prinzen Friedrich Wilhelm Carl, Tochter des Landgrafen Friedrich V. von Hessen-Homburg
* 13.10.1785 † 14.4.1846

Nr. 85 **Friedrich Heinrich Carl** Sohn des Königs Friedrich Wilhelm II.
* 30.12.1781 † 12.7.1846

Nr. 86 **Friedrich Wilhelm Waldemar** Sohn des Prinzen Friedrich Wilhelm Carl
* 2.8.1817 † 17.2.1849

Nr. 87 **Friedrich Wilhelm Carl** Sohn des Königs Friedrich Wilhelm II.
* 3.7.1783 † 28.9.1851

Nr. 88 **Anna Victoria Charlotte Auguste Adelheid** Tochter des Prinzen Friedrich Carl
* 26.2.1858 † 6.5.1858

Nr. 89 **Heinrich Wilhelm Adalbert** Sohn des Prinzen Friedrich Wilhelm Carl
* 29.10.1811 † 6.6.1873

Nr. 90 **Marie Dorothea** Gemahlin des Markgrafen Albrecht Friedrich von Brandenburg-Schwedt, Tochter des Herzogs Friedrich Kasimir von Kurland
* 2.8.1684 † 17.1.1743

Nr. 91 **Albrecht Friedrich** Markgraf von Brandenburg-Schwedt, Sohn des Kurfürsten Friedrich Wilhelm
* 24.1.1672 † 21.6.1731

Nr. 92 **Friedrich Carl Wilhelm** Sohn des Markgrafen Albrecht Friedrich von Brandenburg-Schwedt
* 9.8.1704 † 15.6.1707

Nr. 93 Unbekannt

Nr. 94 **Friedrich Wilhelm** Sohn des Markgrafen Albrecht Friedrich von Brandenburg-Schwedt
* 28.3.1714 † 12.9.1744

Nr. 95 **Christian Ludwig** Markgraf von Brandenburg-Schwedt, Sohn des Kurfürsten Friedrich Wilhelm * 24.5.1677 † 3.9.1734

Nr. 96 **Friedrich Wilhelm Ludwig Alexander** Sohn des Prinzen Friedrich Wilhelm Ludwig
* 21.6.1820 † 4.1.1896

Nr. 97 Namenlose Prinzessin Tochter des Prinzen Adalbert, Enkelin Kaiser Wilhelm II.
* 4.9.1915 † 4.9.1915

Nr. 98 **Friedrich Wilhelm** Markgraf von Brandenburg-Schwedt, Sohn des Markgrafen Philipp Wilhelm
* 27.12.1700 † 4.3.1771

Nr. 99 **Sophie Dorothea Marie** Gemahlin des Markgrafen Friedrich Wilhelm, Tochter des Königs Friedrich Wilhelm I.
* 27.1.1719 † 13.11.1765

Nr. 100 **Friedrich Heinrich** Letzter Markgraf von Brandenburg-Schwedt* 21.8.1709 † 12.12.1788

SÄRGE IN DER HOHENZOLLERNGRUFT

A Friedrich Wilhelm
Der große Kurfürst, Sohn des Kur-
fürsten Georg Wilhelm
* 16.2.1620 † 9.5.1688

B Dorothea 2. Gemahlin des
großen Kurfürsten, Tochter des
Herzogs Philipp von Holstein-
Glücksburg
* 9.10.1636 † 16.8.1689

C Königin Sophie Charlotte
2. Gemahlin des Kurfürsten
Friedrich III., des späteren Königs
Friedrich I., Tochter des Kurfürsten
Ernst August von Hannover
* 30.10.1668 † 1.2.1705

D König Friedrich I.
Sohn des Kurfürsten Friedrich
Wilhelm, regiert ab 1688 als
Friedrich III., ab 18.1.1701 als König
Friedrich I. in Preußen
* 11.7.1657 † 25.2.1713

Verzeichnis der Kunstwerke

E August Kiss, »Glaube, Liebe,
Hoffnung«, 1865, Marmor

F Fragment des Bismarck-
Denkmals von Reinhold Begas,
1897–1901

G, H Schule Christian Daniel
Rauchs, »Erinnerungsengel«, 1863

I Wilhelm Pape, »Wilhelm II. am
Sarg seines Vaters«, 1888

Grablegen bedeutender Könige, die nicht im Berliner Dom beigesetzt sind:

König Friedrich Wilhelm I.
(1688–1740)
Seit 1991 im Mausoleum neben der
Potsdamer Friedenskirche

König Friedrich II., genannt der
Große (1712–1786)
Seit 1991 gemäß seinem letzten
Willen neben seinen Hunden in der
Gruft unter der Terrasse von Schloss
Sanssouci

König Friedrich Wilhelm III.
(1770–1840) und Königin Luise
(1776–1810)
Im Mausoleum im Park von Schloss
Charlottenburg

König Friedrich Wilhelm IV.
(1795–1861) und Königin Elisabeth
(1801–1873)
In der Potsdamer Friedenskirche

König und Kaiser Wilhelm II.
(1859–1941)
Im Mausoleum im Park von Haus
Doorn, Niederlande